Empreintes Berberes

Sur Le Sentier de l'Histoire avec les Randonneurs des Babors

Les Randonneurs des Babors

Mohamed Zerguini, **President**

Achour Zemouri

Djamal Merabti

Fodil Bousba

Mahmoud Mokrani

Akli Bouhired

Brahim Mostafaoui

Blanche Irondelle

Bibada Akli

Nordine Merz

Mouloud Medjkoune, **Guide**

Zoubir Amghar

Lhouas Redjrahj

Zidane Dalila

Salem Bouriche

Liza Boulmssamer

Brahim Bektache

Liza Bijoux

Cherifa Feramil

Hac Anki

Daewessu Salah
Arezki Mousli
Raouf Merzoug
Larbi Djadoune
Abeimiel Abeimiel
Katia Djabri
Adel Man

Le Festival d'Agriculture à Kendira, Bejaia: La Joie d'Initiative et du Partage

La Kabylie est une région qui continue à fasciner par la beauté de sa nature, la richesse de son histoire, et l'esprit profond, énergique et positif de ses habitants. C'est merveilleux de constater qu'il y tout un groupe de personnes passionnées sur leur région natale, et qui partagent la Kabylie et sa richesse culturelle et naturelle avec enthousiasme et vision. Le groupe d'amis de la nature kabyle, Les Randonneurs des Babors Bejaia est un tel groupe qui organise des explorations de la nature, surtout des montagnes en Kabylie, et qui partage ses excursions avec énergie et passion. Les albums et vidéos du groupe touchent l'âme et le coeur pour l'amour de la nature, pour l'esprit de la camaraderie, pour l'inclusion de toute personne qui veut participer, pour l'optimisme des membres du groupe. C'est toute une inspiration, ce partage et courage

de vouloir faire connaître la beauté de la nature en Kabylie, et d'ainsi aussi inspirer la découverte des villages de la région, quant à leur culture, leur festivals qui témoignent d'une hospitalité très accueillante. Djamal Merabti est un membre des Randonneurs des Babors qui partage ses photos, vidéos et impressions avec une aptitude assurée et confidente, sur de son objectif, ressemblant un journaliste qui sait transmettre les messages de ses interlocuteurs quand il partage les photos et vidéos pris par exemple, au Festival de l'Agriculture a Kendira, Bejaia. L'article excellent de Achour Zemouri explique la beauté du Festival de l'agriculture a Kendira, la première édition de ce Festival, et donne une impression et présentation impeccable et impressionnante quant à la diversité des produits naturelles et l'efficacité et buts de l'organisation de ce beau Festival. Cette attitude positive et énergique inspiré le désir de voyager et connaitre les villages de la Kabylie a travers la découverte de la nature

autour. C'est une invitation à un tourisme actif, positif qui introduit la nature unique de la région, et le peuple unique de ses villages. Il y a une joie contagieuse dans cette initiative, cette philosophie de partager le monde culturel berbère à travers l'exploration de sa nature. C'est une idée merveilleuse conçue dans l'esprit ouvert du partage, de la communication, de l'hospitalité, de la richesse sociale et culturelle qu'inspire ce courage et initiative admirables. Djamal Merabti a aussi partage des belles photos sur le Festival du Burnous du 16 août 2018, et du festival du Miel aussi le 16 août, au villages Ahrik et Horra, Tizi Ouzou, ainsi qu'un reportage sur le Festival de la Forge au village Ihitoussene Bouzeguene, a 60 km de Tizi Ouzou, et il a aussi partagé l'article très informatif sur le Festival de la Forge à Ihitoussene, écrit par Achour Zemouri. Cette exploration et partage de la vie culturelle en Algérie est une introduction très enrichissante pour les personnes qui veulent découvrir le tourisme

et la nature de ce pays en Afrique du Nord qui a tellement à offrir au monde quant à la richesse de son histoire, sa nature, sa culture et son peuple.

Les Randonneurs des Babors: La Joie de l'Accueil

Le 8 septembre, le groupe Les Randonneurs des Babors a partagé une vidéo et des photos d'une escalade a la montagne Debel Sidi Djaber, qui est à l'est de Ablat Amellal, au nord- ouest de Oulad Laag, et au nord de Darguina, dans la wilaya de Bejaia. Djebel Sidi Djaber est une montagne qui a une altitude de 1,364 mètres. Ce reportage de cette randonnée sur les hauteurs de Darguina, a été suivi par un accueil chaleureux a Sidi Youcef avec des beignets au miel naturel préparées par les femmes de la famille du guide Mohamed Zerguini, et une explication de la randonnée par Achour Zemouri, et les responsables des lieux a travers un reportage vidéo de la part

de Djamal Merabti. Ce qui m'impressionne c'est l'enthousiasme et la passion de Achour Zemouri, qui a la voix et le respect du groupe comme " la plume et le savoir " des Randonneurs des Babors, et qui écrit des articles pour le journal quotidien national " La Cité ", qui partagent les randonnées pédestres et les festivals culturels auxquels participent Les Randonneurs des Babors et qui expriment une passion pour la nature et la culture et pour les possibilités d'un tourisme concret et positif dans un esprit d'accueil. J'ai ressenti une joie, et un espoir par ce partage sincère, qui montre l'esprit ouvert et accueillant berber, et j'ai ressenti aussi un désir de vouloir apprendre le kabyle, de comprendre toutes les nuances de ce qui était dit, avec telle conviction, dignité et enthousiasme, pour partager la nature majestueuse de l'Algérie.

 Ce qui tient le monde debout, c'est le courage de partager tout ce qui est beau et positif, et le groupe Les Randonneurs des Babors inspirent cette énergie et initiative :

un retour a un sens de communauté, a un sens de fierté pour la culture, pour la communication sincère et avec but, pour le partage qui unie, qui informe, qui apprend l'histoire, de la richesse de la nature et de la culture de l'Algérie. Je ne connais pas encore la langue berbère, mais après ces vidéos, ces interviews, les sourires, l'esprit ouvert et généreux, je veux apprendre et comprendre tout ce que je peux sur les origines de la culture, le peuple, l'histoire et la nature unique du pays.

Un grand merci a Achour Zemouri, a Djamal Merabti, a Mahmoud Mokrani, a Mohamed Zerguini, a Arezki Mousli, a Fodil Bousba, a Amir Aissa, a Akli Bouhired, a Djama Abed et a Mostafaoui Brahim, pour tous les partages des randonnées avec les reportages écrits, les photos, vidéos et interviews, qui font rêver d'un tourisme en Algérie avec coeur et esprit. J'ai beaucoup aimé écrire l'article du 20 août sur le partage des Randonneurs des Babors au Festival d'Agriculture à Kendira, un article que j'ai

titule " La Joie d'Initiative et du Partage " une qualité très attrayante du groupe qui inspire la confiance et la curiosité pour la découverte du monde de la culture et nature en Algérie. J'ai aussi dédié un poème le 22 août, titule " Ce Qui Nous Unit " inspiré par Djamal Merabti, qui est un ambassadeur excellent pour la philosophie et la vision du moteur et le coeur battant du groupe, Achour Zemouri.

 La randonnée pédestre du 25 août, de la rivière de Laalam au canyon de Bouhaloumen, a des photos et une video magnifiques partages par Djamal Merabti, et la randonnée est racontée et expliquée de façon merveilleuse par Achour Zemouri dans un reportage informatif et complet. On se sent la parmi les randonneurs, dans cette nature qui coupe le souffle par la majesté de sa beauté. Je souhaite les Randonneurs des Babors bonne continuation avec leur esprit sincère du partage de cette patrimoine précieuse qu'est la nature et la culture en

Algérie dans une ambiance d'hospitalité et d'amitié qui célèbre la joie de l'accueil.

Sur Le Sentier de L'Histoire: Achour Zemouri et La Legende de Beni - Haoua

Les Randonneurs des Babors Bejaia sont un groupe de la nature enthousiaste. Achour Zemouri est la voix de la connaissance de l'histoire et de la culture dans ce groupe énergique et se dedique a partager la richesse de la nature de la région dans un contexte informatif et éducatif. Le 30 septembre, Achour Zemouri a partagé un article bien intéressant sur une randonnée pédestre qu'a accompli le groupe au Parc National de Gouraya. C'est un article qui vaut la peine de lire et d'en apprendre, et je vais justement partager quelques notes de son article, pour souligner l'importance de ce parc national immense, a 2080 hectares. Le Parc National de Gouraya a été reconnu comme réserve de biosphère par L'UNESCO

en 2004. Il y a pas moins de 1709 espèces de faune et flore, dont 30 especes de mammiferes, 543 espèces de poissons, et 135 espèces d'oiseaux. Le Mont Gouraya est à 660 mètres, et à son sommet se trouve un fort, construit par les espagnoles au XVe siècle, et le fort offre une vue sur la Baie de Bejaia, Cap Carbon, Les Aiguades, et le Pic des Singes, pour juste nommer quelques points de renommée internationale. Le Pic des Singes à 430 mètres d'altitude offre une vue sur le phare le plus haut du monde, le phare du Cap Carbon, à 235 mètres au dessus du niveau de la mer, et il y a la Baie des Aiguades, qui a visible des tombeaux creusés dans d'énormes rochers par les phéniciens. L'article de Achour Zemouri explique en grand détail toutes les merveilles du Parc National de Gouraya, et ses entours, dont je répète juste quelques points, pour encourager la lecture de cet article historique très intéressant partagé ensemble avec Fodil Bousba, comme est indiqué à la fin de l'article.

Quelques jours plus tard, Achour Zemouri a partagé un article sur une légende qui fascine pour les circonstances extraordinaires de l'histoire riche de l'Algérie. Il s'agit de la légende de Beni - Haoua, qui fut le site d'un naufrage dans sa ville, en 1802, le naufrage d'une flotte envoyée par Bonaparte, une expédition punitive, direction du Cap - Français, une flotte commandée par le général Leclerc, avec comme but sinistre de mater la révolte fomentée par Toussaint - Louverture (1743 - 1803), qui était le chef de la Revolution Haitienne contre la dominance coloniale française, et qui était la révolte d'esclaves la plus réussie des Amériques. Cette flotte, " Le Banel " n'arriverait jamais à Cap - Français, actuellement Cap - Haïtien, mais terminera son voyage naufrage sur la plage de Beni - Haoua, et jusqu'à aujourd'hui on peut visiter l'ancre du " Le Banel ", qui comme le décrit Achour Zemouri poétiquement : " l'ancre du " Banel " (El Fes en langage local) immense et rouillée embellit toujours l'une des

criques de Beni - Haoua, sur la route vers Tenes."

Apres le naufrage, sept femmes, sept religieuses hollandaises, avait parmi eux la femme qu'allait prendre comme épouse le chef de la tribu locale, Caïd Mokrane, la femme qui encore aujourd'hui a le nom de " Mama Binette ", qui dans les mots d'Achour Zemouri " fera l'histoire de cette région nichée entre criques sauvages et forêts de pinèdes, de romarins et de figuiers. " La femme connue comme Mama Binette serait avec le temps l'infirmière et médecin à Beni - Haoua. L'article d'Achour Zemouri a des détails fascinants au sujet, comme le fait qu'on retrouve apres l'arrivee des femmes hollandaises naufragés, et leurs mariages à des dignitaires locales, beaucoup d'habitants aux yeux bleus et la peau claire. Mama Binette avait le don de la guérison, et se préoccupait surtout des femmes stériles, et à la fin de sa vie et la vie de ses six compagnes naufragées, un mausolée a été construit ou les sept religieuses sont enterrées. On peut

visiter le mausolée qui a reçu plusieurs fois des réparations, en 1936, en 1954, en 1980, ceci a cause de séismes violents dans la région. En 2008, une restauration a ete realisee apres une visite d'une délégation officielle de l'ambassade des Pays - Bas en Algérie, et ajoute Achour Zemouri " qui a largement contribué financièrement à sa restauration. " Mama Binette, explique Achour Zemouri est vénérée comme une sainte : " ...au pied de la colline où elle est enterrée dans un tombeau de marbre, existe une source ou chaque année un pélerinage rassemble les femmes stériles qui attendent la fécondité de la mère Binette en attachant sur les arbres du cimetière des morceaux de tissu. Le tombeau est entouré de sept formations monolithiques qu'à chaque occasion de présentation de voeux sont blanchis à la chaux. Cette vieille croyance remonte à l'époque phénicienne et n'est restée que dans le subconscient et les traditions collectives." Une belle explication du texte de l'article, qui est aussi sa

conclusion. Un article merveilleux sur une episode de l'histoire riche et complexe de l'Algérie.

Il est difficile de rester indifférent à ce pays vaste en Afrique, une fois qu'on commence à étudier sa nature, son histoire, ses présences et influences culturelles, son peuple. Quand j'étais adolescente, je passais beaucoupe de temps dans la bibliothèque de mon père. C'est la ou j'ai fait mes premiers voyages sur les navires de l'imagination et l'information des centaines de livres dans sa collection. C'est la ou j'ai appris mes premiers mots en français, anglais, allemand. Parmi la collection, il y avait des livres miniatures, parmi eux un livre miniature en flamand, titule " Bronnen van Oosterse Wijsheid ": " Sources de Sagesse Orientales ", illustré avec de la calligraphie chinoise et japonaise. Un des dictons m'est resté proche au coeur : " Dat de kraaien van zorgen om uw hoofd vliegen kan je niet vermijden, maar wel dat deze nesten bouwen in je haren." : " On ne peut pas

éviter que les corbeaux des soucis circulent au - dessus de vous, mais ce que si vous pouvez éviter, c'est qu'ils font des nids dans vos cheveux." Le naufrage a Beni - Haoua était possiblement une catastrophe pour les sept femmes, mais la population locale et les femmes elles mêmes ont décidés de changer ces circonstances inespérés dans une opportunité incroyable de coopération, de tolérance, d'esprit de communauté et d'inscrire par leur courage mutuel une très belle page dans l'histoire de l'Algérie, qui deux siècles plus tard inspire encore tous qui connaissent sa vérité et qui, comme moi, reçoivent son histoire, et ses enseignements. L'article de Achour Zemouri est bien conçu et bien raconté, et si j'en ai omis certains passages intrigants, c'est pour vous inspirer de vous informer sur son contenu complet et en apprécier toute la richesse de la légende, car en fin de compte, c'est son article, dont moi je suis juste un lecteur enthousiaste, qui veut encourager au maximum son partage.

Une Cuillerée de Soleil avec le The: Pour Mahmoud Mokrani et Les Randonneurs des Babors

Les choses les plus évidentes ne le sont pas toujours. Ce matin, avant que le soleil sorte, il faisait froid, et je me préparais un thé chaud au citron. Avant de commencer mes écrits et recherches pour le jour, je notais que j'avais un message d'un nouveau ami, un membre des Randonneurs des Babors, un message de Mahmoud Mokrani. Le message d'amitié, d'appréciation m'allait droit au coeur. Il n'est pas toujours évident d'être écrivain, d'être poète, et de partager son âme, de la mettre vulnérable pour le monde, cela peut prendre beaucoup d'effort et de courage. Mes amis et amies berbères me touchent le coeur pour la sincérité de leur amitié, de leur respect et du partage à leur tour de leur coeur et talents. J'ai perdu beaucoup de famille dans ma vie, et je vis loin de mon pays de naissance depuis mon adolescence,

et quand j'écris sur la Kabylie, sa nature, son histoire, ses photographes de la nature, ses groupes de randonneurs si sympathiques, je me sens à nouveau chez moi, je me sens heureuse et libre. Le bonjour sincère ce matin de la part de Mahmoud Mokrani était comme une cuillerée de soleil pour ma tasse de thé, me venant des montagnes si belles en Kabylie, et tout ce que j'avais perdu comme famille, comme culture, je le voyais avec humilité et perspective, pensant à l'histoire d'énorme courage de la part du peuple algérien pendant l'occupation coloniale française cruelle, à travers la Guerre de l'Indépendance, et la Decennie Noire. Malgré tous ces défis, le peuple algérien montre un esprit infatigable, et parmi mes ami(e)s berbères, je ressens une capacité pour la joie de vivre, pour l'optimisme, pour le partage et l'amitié qui est remarquable. Du coup, ce matin, mon petit bureau avait l'air plus léger, plus joyeux, et je me sentais en bonne compagnie, pensant a mes amis et amies en

Algérie, qui avec leurs photos des randonnées, avec leurs sourires, avec leur enthousiasme et énergie, avec leurs talents et vision, me donnent à chaque fois quelque chose de beau, quelque chose d'unique, de cet esprit de communauté qui est une expérience si rare pour moi, dans ce grand pays ou je me sens un étranger sur un chemin souvent solitaire et vide.

Merci, Mahmoud Mokrani, pour cette cuilleree de soleil ce matin qui m'a mis sur le bon chemin vers une journee positive inspirée par l'exemple de vous et les membres des Randonneurs des Babors, et je vais continuer à espérer qu'un jour je marcherai avec vous tous, mes amis et amies kabyles, dans vos montagnes majestueuses si riches en beauté et histoire. Je l'espère de tout coeur!

Le Conseil de Cèdres Sacrés: L'album de la Foret du Mont Chelia de Djamal Merabti

Il y a quelques jours, Djamal Merabti du groupe Association de Wilaya Tourisme et Culture " Les Randonneurs des Babors " a partagé un album poignant de 12 photos des magnifiques cèdres de la forêt du Mont Chelia dans le nord - est de l'Algérie. Les cèdres sont de l'espèce Cedrus atlantica, un cadre original des montagnes Atlas du Maroc, le Rif et l'Atlas Tell en Algérie. Le mont Chelia ou se trouve cette forêt envoûtante de géants arborealis est le point le plus haut des montagnes Aurès qui occupent la frontiere entre l'Algerie et la Tunisie, et est le mont le plus haut en Algérie après le Mont Tahat. Le Mont Chélia est situé dans l'ouest de Khenchela, dans la wilaya de Bouhmama et se trouve à une altitude de 2328 mètres. Dans l'introduction de l'album, Djamal Merabti dit : " La forêt du Mont Chelia, un trésor inestimable. Un bijou à préserver. " Des mots de qui l'urgence et la vérité sont très à propos. Le Cedrus atlantica et les forêts ou se trouve ce géant fort et énigmatique qui atteint une

hauteur d'entre 30 -35 mètres, avec un tronc de 1.5 - 2 metres de diametre, souffre depuis des décennies de l'impacte destructif du changement du climat sur terre, surtout la sécheresse des années 1999 - 2002 dans le nord - ouest de l'Afrique, considère une des sécheresses les plus destructives depuis le XVième siècle, ce qui a contribue a que les forêts de cèdre atlantique sont en danger d'extinction. Les arbres sont très importants, car ils produisent l'oxygène qu'on respire, ils conservent le sol, soutiennent la faune, et la flore, aident la conservation de l'eau et éliminent le dioxyde de carbon de l'air, donnent de l'abri contre la chaleur, de la nourriture, du bois pour le feu, pour les meubles, les maisons. Depuis 370 millions d'années, les arbres sont une source vitale de la survie de l'être humain. Le monde moderne a perdu son chemin moralement, avec l'abus de la nature, et les arbres en sont parmi les victimes les plus pénibles.

Pendant des milliers d'années, les civilisations humaines ont soignés les arbres, et ils étaient une part très importante de la mythologie et identité de peuples de toutes cultures. La ressemblance de l'arbre a la forme humaine, avec leur tronc, leurs bras et leur couronne, a conduit à ce que les arbres ont reçu la significance symbolique de courage et de force. Il existent beaucoup de mythes qui donnent à l'arbre une identification comme récepteur des esprits et des âmes. En Australie, la tribu de l'oueste des Warlpiri croient que les âmes s'accumulent dans les arbres et attendent le passage d'une femme probable qui permettra les âmes de se réincarner. En Afrique du Sud aujourd'hui il y a l'Odre des Baobab, pour honorer cet arbre sacré aux racines fortes et saillantes qui a une significance magique pour les peuples indigènes de l'Afrique. Le baobab est la place de conseils, et une place de refuge dans des moments de danger. Au XVième siècle Leonardo da Vinci a devise un

système pour expliquer le système circulatoire humaine, et l'appelait " L'arbre de veines ", et on parle d'arbres généalogiques, de branches de sciences. Dans la mythologie égyptienne ancienne, les rois étaient assis sur un arbre Ficus sycomorus, le figuier sycomore. Selon le Livre Égyptien des Morts, des sycomore gémeaux étaient au Portail Est du ciel duquel le dieu soleil Ra sortait chaque matin, et cet arbre était aussi associé avec les déesses Nut, Isis et Hathor. L'arbre de la vie de la Cabbala avait dix branches, le Sephirith, qui représentent les dix émanations par lesquels le monde infini et le monde devin permettait une relation avec le fini. L'importance de l'arbre comme manifestation du cosmos, se trouvent dans le folklore haïtien, finlandais, lituanien, hongrois, indien, perse, japonais, chinois, sibérien, et du nord de l'Asie. Les kabbalistes dès Moyen Âge représentaient la création comme un arbre avec ses racines dans la réalité de l'esprit , le ciel, et ses

branches sur terre, la realite materielle.
Dans la mythologie perse il y a une deesse des arbres et de l'immortalité, il y aussi un arbre sacré qui détruit le chagrin.
Il y dans le monde de la mythologie des bosquets sacrés, qui sont respectés et vénérés, et qui ont des sacrificateurs et sacrificateurs qui protègent ces arbres, avec de la magie et des rituels de protection. Ce qui est important et encourageant a noter, c'est que récemment l'arbre reçoit une appréciation longuement perdu et oublié. L'auteur anglais J. R. R. Tolkien (1892 - 1873), l'auteur de la trilogie populaire " Lord of the Rings ", a développé une mythologie autour des arbres sacrés dans certains de ses romans de civilisations anciennes imaginaires. W. B. Yeats (1865 - 1939), le poète irlandais, a dédié un poème aux arbres en 1893, " The Two Trees ", " Les Deux Arbres ". L'auteur américain R. R. Martin (1948) , qui est devenu fameux avec ses séries de livres " A Song of Ice and Fire ", introduit des bosquets sacrés dans la

narration, avec un arbre blanc aux feuilles rouges, connu comme l'arbre de Coeur. Le sixième film dans la série " Star Wars ", à la race des Ewok qui vénèrent les arbres de la forêt de la lune Endor. Le film "Avatar " (2009) du philanthropisme et océanographe et cinéaste canadien James Cameron (1954), a comme centre spirituel de son univers fictif la biosphère Pandora, avec les Arbres des Âmes, les Arbres des Voix. Il parait que le monde moderne se rend compte de l'urgence de prendre à nouveau au sérieux les arbres de la terre. Les 12 photos que partage Djamal Merabti des cèdres imposants de la forêt du Mont Chelia, montrent ces arbres avec l'émanation de spiritualité qui les entoure, leurs troncs hauts, leur branches comme des bras en marche, et leurs couronnes grandes échevelées qui paraissent toucher le ciel azuré. Ces cèdres magnifiques paraissent se parler entre eux, comme un conseil urgent qui se rend compte de l'importance de convaincre les êtres humains de s'il vous

plaît faire attention aux indicateurs : la nature et toute la terre sont en péril si cet égoïsme et indifférence envers le futur ne cessent pas leur parcours de ruine. Que ce message vient de la nature unique de l'Algérie, un pays qui est renommé pour la biodiversité importante qu'elle représente, rend l'urgence de l'album encore plus touchant.

Sur les Traces du Passé: La Visite des Randonneurs des Babors à la ville ancestrale de Constantine

L'enthousiasme est un trait admirable, et le groupe Association de Wilaya Tourisme et Culture Bejaia " Les randonneurs des Babors " a un enthousiasme pour la culture et l'histoire en Algérie qui inspire l'espoir et l'admiration. La visite du groupe le weekend dernier au capitale du nord - est de l'Algérie, Constantine, nomme après l'empereur romain Constantine depuis 313, qui avant sa destruction en 311 lors d'une révolte avait

comme son nom ancien Cirta, et qui était la capitale de la Numidie, le royaume berbère de 202 B.C. a 40 B. C., a donné l'occasion d'un reportage passionné de la part de Achour Zemouri, et un album de photos et une vidéo bien complets de la part de Djamal Merabti. Constantine est fameuse pour ses ponts, construits sur la rivière Rhumel, qui traversent le ravin profond qui entoure la ville ancestrale perchée sur un plateau a une hauteur de 640 mètres au dessus du niveau de la mer. Il y a 7 ponts qui traversent le ravin : le pont de Sidi M'cid, le pont des Chutes, la passerelle Mellah Slimane, le pont de Sidi Rached, le pont d'El Kantara, le pont du Diable, et le pont d'Arcole. Tous sont decrits en detail precis dans le grand article de Achour Zemouri, qui parle aussi de la grotte des Pigeons, le boulevard de l'Abîme, le chemin des touristes, la mosquée Emir Abdelkader, conçue en 1968, qui est depuis aussi une université, l'Université Islamique et mosquée Emir Abdelkader, considérée la

première Université islamique moderne algerienne. L'histoire de Constantine est impressionnante, c'est une ville édifiée par les phéniciens, qui l'appelaient Sewa, qui voulait dire ville impériale. Les phéniciens dominaient la région de la Méditerranée et de l'Afrique du Nord, notablement Carthage, et étaient une civilisation considérée un exemple d'une économie et culture mondiale entourée d'empires, entre 2500 B.C. et 539 B.C. Constantine avait le nom de Cirta et était la capitale du royaume du premier roi numide Massinissa (c. 238 B.C. - 148 B.C.) et on peut visiter le Mausolée construit pour le roi berbère des Numides à Constantine, le mausolée royal El Khroub. Le Mausolée du roi Massinissa est inscrit sur la liste du patrimoine de l'UNESCO. Occupée ensuite par les Vandales vers 431, elle est après sous l'occupation byzantine, après elle subit la domination musulmane et Ottomane, et ensuite l'occupation française. Constantine résiste l'occupation des colons français jusqu'en 1837. Constantine est la

troisième plus grande ville en Algérie, après Alger et Oran, et à une population d'environ 450,000 personnes, et est le centre commercial de la région. La région de Constantine est connue aussi comme une région riche en agriculture et commerce, comme des produits de blé, de laine, de lin, et des articles en cuir.

Quand je pense a Constantine, je pense à l'écrivain algérien Kateb Yacine (Constantine, 1929 - Grenoble, 1989) et son livre " Nedjma ". Né à Constantine, Kateb Yacine connaissait la ville a fond, et ses descriptions hallucinantes de la ville des ponts à l'époque de la colonisation française infâme sont inoubliables. C'était merveilleux de voir la ville ancestrale Constantine du point de vue de mes ami(e)s Randonneurs des Babors, qui ont partagé leur visite avec sincérité et énergie. Quand je pense à la ville de Constantine maintenant, je penserai toujours à " Nedjma " de Kateb Yacine, et je penserai aussi au reportage informatif de Achour Zemouri, aux photos et video de

Djamal Merabti et tout le groupe des Randonneurs des Babors qui partagent des photos des randonnees : Mahmoud Mokrani, Mohamed Zerguini et Fodil Bousba, Akli Bouhired, Brahim Bektache, Hac Anki, Lhouas Redjradj, Kader Yakoubi, Abeimiel Abeimiel et Mostafaoui Brahim. La conclusion de l'article de Achour Zemouri sur Constantine est frappante et reste dans la mémoire avec ces mots du physicien Isaac Newton, que " Les hommes construisent trop de murs et pas assez de ponts ", et observe que quand on quitte Constantine, " un pincement de coeur vous laisse penser qu'un " pont " particulier s'est construit entre Constantine et vous ". Après ce reportage et vidéo magnifiques sur Constantine de la part de l'Association de Wilaya Tourisme et Culture " Les Randonneurs des Babors ", il n'y a aucun doute quant à la véracité de ces mots. Le monde qui risque se noyer dans le doute, le racisme, et fanatisme, a besoin qu'on construit des ponts entre pays, cultures et

groupes et ami(e)s. Aussi, il est sur que Constantine a su construire un pont entre son histoire et mon coeur. Les Randonneurs des Babors vivent leur conviction, de partager la culture en Algérie, d'inspirer la santé par les excursions, d'apprécier ainsi la nature et la culture en même temps, tout en construisant aussi les bénéfices d'une solide et merveilleuse camaraderie. Bravo.

Les Randonneurs des Babors: Le Sommet du Djurdjura, Tamgout N'Lalla Khedidja

Le 19 novembre, Achour Zemouri, du groupe Association de Wilaya Tourisme et Culture "Les Randonneurs des Babors " a partagé un article sur la randonnée du 17 novembre du groupe vers Tamgout N'Lalla Khedidja, et a introduit l'article avec cette description poétique du summet du Djurdjura : " le royaume des aigles, des poètes et des génies. ", à 2308 mètres d'altitude, ce qui a fallu une marche d'au

moins quatre heures, explica Dda Mohamed, le guide au groupe. Quand quatre heures plus tard, le groupe arrive au sommet, Achour Zemouri partage une belle observation : " Le panorama que Tamgout offre est tout simplement sublime. Le massif du Djurdjura dans son ensemble, s'étire d'est en ouest, avec ses différents pics. Au - delà, c'est une succession de paysages de montagnes, de collines, de chapelets de villages, de vallées. Le monde est à vos pieds. "
Après cette introduction captivante, Achour Zemouri explique le beau nom du summet du Djurdjura, un summet entouré de légendes, un nom d'une dame de qui on ignore qui était sa famille, et qui était dit d'avoir des pouvoirs surnaturels. Lalla Khedidja était une jeune fille, bergère, était dit d'avoir le pouvoir de se transformer en chacal pour surveiller son troupeau, et de s'avoir envolée vers le sommet de Tamgout, a plus de 230 mètres, vérifié par le témoignage de plusieurs villageois. Ce sont

ces phénomènes surnaturels qui ont établi le lieu comme un lieu de culte et de pèlerinage, avec le nom du sommet qui a reçu le nom de la jeune bergère, et il y a un mausolée édifié dans son village d'Ibelbaren, dans la commune actuelle de Sahridj, à 60 kilomètres à l'est du chef - lieu de la wilaya de Bouira. On ne sait pas si Lalla Khedidja était, dans les mots de Achour Zemouri " telle que décrite dans la légende populaire. Pourtant, à la fois respectée et crainte, Lalla Khedidja deviendra bien plus qu'un mythe dans la région. Son mausolée est, aujourd'hui encore, visité sept jours de suite chaque année, durant les mois de juillet et août." Une autre observation importante qui m'a intriguée sont les mots suivants de Achour Zemouri : " Le sommet du Djurdjura, Tamgout N'Lalla Khedidja, est quasiment vénéré de tous les Kabyles qui lui ont consacré quantité de chants et de poèmes. "

 Il y beaucoup de beaux témoignages dans cet article fascinant de la part de

Achour Zemouri, j'en ai touché juste les plus poignants, pour encourager la lecture de ce reportage bien écrit et informatif.
Tous mes respects au groupe Association de Wilaya Tourisme et Culture " Les Randonneurs des Babors", qui partagent avec enthousiasme et énergie leur coeur et esprit ouvert envers la culture, l'histoire et la camaraderie tout dans une ambiance de passion pour la santé à travers le sport magnifique de la randonnée dans leurs explorations du trésor unique qu'est la nature en Algérie.

Je suis reconnaissante a Achour Zemouri pour son partage de son article du 19 novembre 2018 sur la randonnée sublime vers le sommet du Djurdjura, Tamgout N'Lalla Khedidja de la part du groupe Association de Wilaya Tourisme et Culture " Les Randonneurs des Babors ".

Le Théâtre de la Vie: La Sagesse Perspicace de Fodil Bousba

Pendant mes premières années de vivre ici à Olympia, a Washington State, j'ai fait la connaissance d'une voisine qui avait une grande famille et un coeur aussi grand. Elle était toujours gentille, envers tout le monde, même les personnes qui la traitaient avec mépris parce qu'elle vivait dans des circonstances bien humildes et stressantes avec son mari et leurs neuf enfants. Sa maison était la maison préférée de tous les enfants du voisinage, et mon fils y a passé beaucoup de moments heureux quand il était enfant. Ma voisine m'impressionnent toujours pour la façon qu'elle pardonnait toute injustice envers elle, et c'était vraiment frustrant, beaucoup de personnes savaient qu'elle avait le coeur grand et tolérant, et profitaient d'elle. C'est une femme intelligente, et elle aurait pu se défendre à chaque fois, mais, tout le contraire, elle était encore plus gentille envers les personnes qui abusaient de sa charité. Cela m'a toujours fascinée, ayant un peu le coeur volcan moi -

même, mais je fais un effort depuis de me rappeler la sagesse de ma voisine et amie Diane, qui a toujours les yeux heureux et un sourire sincère quand on lui rencontre. Le poete et ecrivain libanes - américain Kahlil Gibran aurait apprécié l'attitude si tolérante de mon amie : " Il y a ceux qui donnent et ne souffrent pas avec l'effort de leur générosité, et non plus ils cherchent la joie avec leurs gestes de compassion, et ne pensent pas à la vertu de leurs actions; ils donnent comme le font les branches de myrtille dans la vallée donnent leur parfum tout autour. A travers de telles mains généreux Dieu parle, et à travers leurs yeux Il sourit sur la terre. " Dans des moments frustrants ou difficiles, je me rappelle mon amie, qui je vois rarement ces jours, comme elle est tres occupee avec tous ses petits enfants. Quand j'ai lu le message partagé il y a quelques jours, par Fodil Bousba, qui est un des membres distingués du groupe " Association de Wilaya Tourisme et Culture " Les Randonneurs des Babors ", c'était à un

moment difficile et ses mots étaient très opportuns :

" La vie est une pièce théâtrale où chacun doit jouer son rôle. Les bons, les mauvais, les braves, les lâches,... doivent tous exister." C'était si bon de lire ses mots de patience, de tolérance, de sagesse. Cela m'a rappelé l'importance de voir le monde et les gens avec une perspective de largesse, de tolérance pour le fait que la vie est un mystère profond, et que le bien et le mal sont eux aussi tous les deux des personnages dans cette pièce théâtrale comme le décrit si bien Fodil Bousba. L'univers reçoit son équilibre malgré notre incompréhension de ses raisons, ce n'est pas à nous de juger, c'est a nous de faire de notre mieux. Kahlil Gibran le define bien : "

Faites sûrs que vous êtes dignes de donner, et d'être un instrument de charité. La vérité est que c'est la vie qui donne, pendant que vous, ne vous considérez généreux, n'êtes que des témoins. " C'est quand on se prend trop au sérieux qu'on

perd cette perspective humilde, qu'on se fâche, qu'on perd la capacité d'aimer même ceux qui ne sont pas aimables, et qu'on risque de poinçonner le coeur avec l'amertume et le mépris.

Je remercie mon ami Fodil Bousba pour me rappeler cette vérité très importante, sur laquelle j'avais vraiment besoin de méditer un bon, long moment.

L'Arbre Mort Enchante de Djamal Merabti: Les Benefices de l'Esprit Tenace

On dit parfois que si vous pouvez l'imaginer, vous pouvez le réaliser. Une attitude positive a une façon de résoudre des problèmes qui autrement resteraient des puzzles ou des irritations irrésolues. Une personne a l'esprit optimiste surement est de la compagnie plus agréable qu'une personne au tempérament sombre. Cette semaine Djamal Merabti du groupe énergique Association de Wilaya Tourisme

et Culture " Les Randonneurs des Babors " a partagé une photo d'un arbre mort, qui se passait à une sculpture, a une pièce d'art bien réussie. Cette photo était prise pendant la randonnée du groupe le 15 décembre, et a première impression on n'est pas sure si c'est une photo d'un arbre mort, ou d'une sculpture en bois d'un bouc énergique avec les pattes de front en l'air, et la tête tournée vers nous, le regard défiant et plein de confiance. Cet effet d'une sculpture est augmentée par le fait que le passage du temps à dépouiller l'arbre mort de la plupart de son écorce, mais il y a quelques places ou l'écorce est encore visible et cet effet donne l'impression de "pattes " de front solides et d'une tête et des cornes impressionnantes. L'impression est d'une sculpture d'un bouc résistant, déterminé, têtu, comme si l'arbre était enchanté et devenu un esprit des montagnes, qui avait été transformé en bouc qui a n'importe quel moment pourrait bondir sur notre chemin pour après s'échapper dans la vallée. Cet arbre mort a

une présence vitale bien unique. Cela m'a fait penser a une statue de 1950 de l'artiste espagnol Pablo Picasso, une statue en bronze d'une chèvre, qui était une célébration de la vie, de l'espoir après la fin de la seconde guerre mondiale. Apparemment, la chèvre est un symbole dans l'art depuis des milliers d'années, et je pense a une très belle fontaine en Chine, à Ghangzhou, de 5 béliers. Les chèvres sont parmi les animaux les plus anciens pour être domestiques, avec de l'évidence remontant à plus de 10000 ans, et les premières instances de leur domestication se trouvent à Ganj Dareh en Iran. Les chèvres depuis donnent du lait, de la viande, de la laine, comme la laine fameuse des chèvres du Cachemire, et la laine des chèvres Angora. On fait aussi du fromage de leur lait, et la peau de chèvre était utilisé pour des bouteilles de l'eau et de vin, et pour le transport de vin en vente, et aussi pour produire de parchemin. Les chèvres ont une curiosité naturelle, et sont aussi des

animaux intelligents, qui sont capables d'établir des liens avec leur maître, comme en sont capables les chiens, qui eux aussi sont domestiqués depuis des milliers d'années. Cette capacité de la part des chèvres on a découvert en 2015, dans une étude anthropozoologique japonaise, a des bénéfices sociales et émotionnelles mutuelles pour les animaux et les êtres humains, quant à réduction de stress et une augmentation dans un sens de bien - être, une raison de plus pour traiter bien aux animaux domestiques. De plus en plus de personnes choisissent la chèvre comme un animal de compagnie spécifiquement pour leurs traits d'intelligence et leur caractère curieux et joueur, malgré le fait que ce sont des animaux un peu rebelles. Comme les chèvres sont des animaux de troupeau, et malgré le fait qu'ils préfèrent la compagnie d'autres chèvres, ils suivent leurs propriétaires humains et forment des liens proches avec eux. Les chèvres et les moutons sont souvent élevés ensemble,

comme ils choisissent chacuns de la nourriture différente dans les mêmes pâturages, donc il n'y a pas de la concurrence entre eux pour les ressources nutritives, une méthode d'élevage utilisé en Afrique et le Moyen Orient. Les chèvres sont utilisés de plus en plus pour manger et ainsi enlever de la végétation indésirable, une technique qu'on emploie ici dans le Nord - ouest pacifique des Etats Unis, pour des espèces de plantes invasives difficiles à enlever, comme la mûre épineuse et le sumac vénéneux.

 Les chèvres ont une influence sur la culture et la civilization humaine depuis des millieres d'années. Des archéologues ont trouvé pendant une excavation de la ville ancienne de Ebla en Syrie, le tombeau d'un roi ou d'une personne de la noblesse qui avait un trône décoré avec des têtes de chèvre en bronze, et dans la mythologie norse, le dieu du tonnerre, Thor, a un char tiré par des chèvres. Dans l'astrologie chinoise, la chèvre est un des animaux du

cycle de 12 ans du calendrier, et ceux nés sous le signe de la chèvre sont prédits être timide, introverti, créatif et perfectionniste. Les faunes sont des créatures de la mythologie ancienne romaine qui sont mi humain, mi caprin. Donc, la chèvre est un animal avec une signification culturelle ancienne, et une importance agriculturelle et économique qui continue jusqu'à aujourd'hui.

 La photo de l'arbre mort qui paraît une sculpture frappante d'un bouc énergique et sûr de soi qu'à partage l'oeil observant de Djamal Merabti, me parait très à propos avec l'esprit indépendant et déterminé et plein d'initiatives, du groupe culturel et sportif Association de Wilaya Tourisme et Culture " Les Randonneurs des Babors ". J'admire leur énergie et vision, de partager la beauté de la nature et de la culture en Algérie à travers des randonnées qui donnent une impression et expérience concrète et sincère pour les visiteurs et lecteurs de leurs aventures et explorations.

C'est admirable, d'avoir une vision positive, supportée par un esprit de camaraderie et sincérité, de curiosité pour l'histoire, et la nature dans le contexte de l'histoire et de la culture, de vouloir mettre l'attention aux possibilités d'un tourisme valable en Algérie - un pays qui a une nature magnifique - qui inspire la fierté et la dignité nationale et sociale. Il y a beaucoup de pessimisme dans le monde, de fatalisme, de concurrence, mais c'est tellement plus intéressant de voir des personnes qui décident de se mettre au travail pour l'accomplissement d'un but, un pas à la fois, convaincu que c'est en forgeant qu'on devient forgeron. Le groupe est bien organisé, a du charisme de la part de ses leaders et de ses membres. Je leur souhaite tout le mieux, et c'est toujours un plaisir d'écrire un article louant leurs efforts et enthousiasme.

 La photo du bois sculpte qu'est devenu l'arbre mort, qui rappelle un bouc plein de détermination et dignité, est un beau symbole de l'esprit entrepreneurial du

groupe, qui célèbre toujours les bénéfices de l'esprit tenace.

L'Histoire a Un Second Regard: La Visite des Randonneurs des Babors aux Mines d'Ait Felkai

Le groupe "Association de Wilaya Tourisme et Culture " Les Randonneurs des Babors "ont l'esprit aventurier, et possèdent une fierté et enthousiasme quant à la nature, la culture et l'histoire de l'Algérie. On apprend toujours a la suite d'une de leurs randonnées. L'excursion du 29 décembre n'en est pas une exception, comme le récit qu'en a composé après la plume éloquente du groupe, Achour Zemouri. Le récit est sur la visite du groupe a un site historique d'une importance peu connue et pourtant bien importante dans le contexte de la période coloniale française en Algérie. Il s'agit des mines d'Ait Felkai, Béjaia, un de trois sites où la majorité des travailleurs algeriens etaient forces

d'extraire le minerai de fer des mines, qui serait ensuite transporté et fabriqué en fer puddlé pour la construction de la Tour Eiffel, inaugurée le 31 mars 1889. La quantité de fer puddlé pour une première commande de la part de Gustave Eiffel était 8000 tonnes. On peut s'imaginer le pas frénétique horrifiant qui était exigé des travailleurs des mines pour extraire le minerai de fer pour pouvoir fournir cette quantité immense de fer puddlé. Il y a quelques années, j'avais lu un livre dédié justement à la construction de la Tour Eiffel, et nulle part le livre parlait du fait que le fer pour cette merveille d'architecture venait de 3 sites en Algérie : les mines du Zaccar, de Rouina, et de Ait Felkai, avec plus de 1800 personnes pour faire le travail de l'extraction du minerai de fer dans chaque mine, et les travailleurs qui sont morts pendant ce travail force etaient enterres sur place, sans même avertir leurs familles. Achour Zemouri décrit très bien le terrain difficile d'accès, et cela met en relief les

circonstances inhumaines sous lesquels ce fer fameux et elusif etait extrait. Avec le guide du groupe en l'occurrence Bektache Brahim, Achour Zemouri etablit un recit touchant sur ces abus du peuple algérien sous le colonialisme français. L'histoire des mines de Zaccar, Rouina et de Ait Felkai souligne le prix humain de souffrance et de mort d'une page de l'histoire de l'Algérie qui a besoin d'être connue et compris, une page qui est lié à la Tour Eiffel, qui reçoit des millions de visiteurs chaque année, 7 million de personnes, et c'est important après plus d'un siècle depuis son inauguration, que les faits sur sa construction soient connues, quant à l'importance des 3 mines en Algérie qui ont fournies le minerai de fer pour cet édifice considéré un des merveilles de l'architecture du XXIème siècle, et sur l'urgence que toutes les personnes algériennes qui ont souffert et qui sont mortes pendant l'extraction du fer nécessaire pour la Tour Eiffel soient reconnues et honorées, comme le travail fait

par les artisans esclaves qui ont construit la Maison - Blanche a Washington D.C. La Maison -Blanche a été construite par des esclaves artisanaux noirs, un fait qui avait été ignoré et omis jusqu'à les dernières décennies. La magazine The Smithsonian, publie depuis 1970 à washington D. C., a fait la lumière sur cette omission, dans un article de juillet 2016. En 2005, le congrès américain avait établi un groupe de travail, pour faire de la recherche sur le sujet, comme au moment de la construction de la Maison Blanche, commence en octobre 1792, il y avait 750,000 esclaves à Virginie et Maryland. Les esclaves noirs étaient part de tous les aspects de la construction : comme charpentiers, maçons, et ils etaient part du plâtrage, vitrage et de la peinture, en plus, les esclaves noirs coupaient les bûches et les roches, et travaillaient dans les carrières de pierre utilisées pour la construction de la Maison - Blanche. Ces faits historiques sont importants de savoir, d'admettre, et la contribution tragique des travailleurs de

travail forcé dans les mines d'extraction de minerai de fer en Algérie pour la construction de la Tour Eiffel est d'une importance incontestable quant à la véracité historique sur le colonialisme français en Algérie.

 Le recit ecrit par Achour Zemouri est concret, sincère, sans sentimentalisme ou rancune, c'est un récit sobre, bien expliqué, qui est émouvant pour sa dignité et pour sa retenue. Pour comprendre vraiment l'histoire, il faut la vérité. Michelle Obama a parlé de la sensation comme la première First Lady noire de se réveiller dans la Maison - Blanche, construit par des esclaves noirs, un fait intéressant quant à l'histoire continue contre le racisme du pays. C'est important de lire le récit d'Achour Zemouri quant à l'importance de comprendre, vraiment comprendre la vérité sur les souffrances du peuple algérien pendant la période coloniale française, si on veut finir par construire des ponts au lieu d'obstacles et guérir les blessures du passé en Algérie.

Le récit d'Achour Zemouri des Randonneurs des Babors fait réfléchir, et avec une nouvelle année qui vient de commencer, cela nous donne tous et toutes une autre chance d'apprendre sur les personnes qui nous entourent, que ce soit les personnes de notre voisinage, ou nos ami(e)s a l'autre bout du monde qui néanmoins sont tous et toutes nos voisins et voisines, comme on est tous part de la même famille d'êtres humains. L'histoire a un second regard souvent illumine ce qu'on a manqué la première fois.

La Valeur de la Camaraderie - pour Mohamed Zerguini et Les Randonneurs des Babors

L'espoir est quelque chose de merveilleux. C'est une force qui peut changer les circonstances les plus difficiles, qui peut changer un coeur dur a un coeur charitable, qui peut inspirer le courage et qui donne un soutien et une dignité.

L'espoir est l'oxygène de l'esprit. En plus, l'espoir n'est pas gourmand, souvent une petite cuillère suffit pour guérir le mal que nous peut donner la perte de perspective et de but. Le groupe culturel et sportif des Randonneurs des Babors inspirent une confiance, une perspective qui met en lumière l'importance de la joie de passer du temps dans la nature, et d'apprendre d'elle, et de l'histoire qui y laisse ses traces, comme en témoignent les randonnées chaque semaine et les récits informatifs qu'en écrit Achour Zemouri, la plume du groupe, comme le récit de la randonnée sur les hauteurs du Djebel Lakhrout du weekend passe. Les photos des randonnées de la part des membres du groupe comme Djamal Merabti, MahmoudMokrani, Fodil Bousba, Akli Bouhired, Hac Anki, Nordine Merz, Mostafaoui Brahim, Brahim Bektache, Abeimeil Abeimeil, sont toujours une indication de l'esprit de la camaraderie solide entre les membres. De temps en temps, j'ai la surprise agréable d'une

conversation avec une personne du groupe qui inspire beaucoup de respect, Mohamed Zerguini. L'autre jour, ces moments d'un simple bonjour sincère et respectueux de sa part m'a donné un de ces beaux moments d'espoir et dignité qui m'ont inspiré pour continuer mes écrits et leur efforts du partage au but d'appartenance et esprit d'unité culturelle et sociale. Cet esprit est très fort dans le groupe des Randonneurs des Babors et je ressens une affinité avec eux, et un respect envers mes efforts intellectuels et créatifs. C'est comme avoir une famille entière de frères, de cousins, et pour une personne comme moi qui a très peu de famille, c'est un point proche a mon coeur d'avoir la chance de partager ces moments de joie, de courage, de dignité de la part de ce groupe d'amis - frères berbères qui m'inspirent à faire de mon mieux comme écrivain, comme être humain, comme membre acceptée et respectée de leur groupe de camarades. Cela me touche profondément le coeur. Je me sens comme

en famille, c'est un sentiment incroyable, qui me remplit de fierté et reconnaissance. C'est une famille de qui j'apprends sur la culture et l'histoire en Algérie, sur ses villes historiques comme Constantine, sur ses montagnes comme les Babors, le Djurdjura, sur ses moments difficiles et héroïques , comme la Guerre de l'Indépendance, la décennie noire, et j'apprends sur les festivals de ses villages, et l'importance des villages pendant la guerre de l'indépendance, et envers un futur valable et digne. J'apprends aussi sur la joie du partage que pratique le groupe chaque semaine. Leur énergie et détermination, leur dignité et sincérité est une inspiration et je suis fière que je peux apprendre d'eux tous, comme j'apprends de Mohamed Zerguini, quand j'ai la chance de me voir à travers ses yeux, ses perspectives dignes, charitables, calmes et qui m'inspirent l'espoir, une force de laquelle je célèbre sa présence après des années où l'espoir était presqu'absent dans mon coeur. La camaraderie de mes frères randonneurs

et les moments d'espoir et dignité qu'ils m'inspirent est une source rafraîchissante pour mes rêves et mes exploits. Merci, Mohamed Zerguini, pour ce courage de votre part de me parler, de m'inviter à ces moments qui restent après avec moi pendant mon travail et ses défis.

Sous Les Ailes Grandes de L'Aigle - pour Fodil Bousba et Les Randonneurs des Babors

Dans le monde de la mythologie du monde, il paraît inévitable que les défis du destin soient conquis avec sacrifice, avec risque, avec douleur. Le Héros ou l'héroïne n'atteignent pas l'illumination de leur destin troublant sans que les griffes du malheur laissent leurs cicatrices. Que ce soit Ulysse du monde ancien grec, ou Beowulf du monde médiéval anglais, que ce soit Yanzi le gnome de la mythologie chinoise ancienne qui gagnait la bataille sur trois guerriers forts et grands, les défis étaient toujours

décourageants et énormes. Le monde moderne n'a pas su se libérer de défis d'égale mesure, et la vie du XXIème siècle ne paraît pas être plus évidente qu'elle l'était pour les anciens guerriers et leurs peuples. Le chaos assourdissant du monde rend le refuge qu'offre la nature de plus en plus attrayant, et dans cette vérité il y a aussi une tragédie qui risque de devenir inévitable, dans la forme monstre du changement du climat sur terre qui présente un danger très réel et dangereux quant à la survie de la magnifique nature qui nous entoure. L'Algérie a une nature qui est renommée pour sa splendeur et sa grandeur. Beni avec la beauté du désert le plus grand et le plus fabuleux sur terre, des montagnes et forêts uniques en biodiversité et magnificence, et riche en faune et flore, c'est un pays qui invite l'exploration et la connaissance, et j'anticipe avec joie et impatience la chance d'y faire un voyage.

La nature est pour moi un refuge depuis mon adolescence. Née dans une famille de

privilège mais de circonstances difficiles et tragiques, la nature m'a ouvert un chemin de paix et résistance, de courage et espoir. La découverte de la nature en Algérie à travers la photographie de la nature de mes ami(e)s berbères en Kabylie, a ouvert une nouvelle perspective à cet amour pour la nature, a cette présence spirituelle qui me guerit l'ame et le coeur. La nature a des lois précis, et son esprit comprend très bien la force énorme qu'il faut de la part de l'être humain de surmonter les défis et obstacles sur le chemin de la vie. Dans les mythologies du monde, les animaux ont une importance centrale quant à leur rôle comme guides spirituels, comme par exemple le corbeau, l'araignée, et l'aigle, auxquels je dédie plusieurs références dans mes articles sur la photographie de Djamil Diboune et de Kurt Lolo.

 L'aigle à mon intérêt quant à ma propre odyssée d'exploration des limites de la tolérance quant aux défis persistantes. Vivant dans la région du Pacifique du nord -

ouest des Etats Unis, une région riche en culture de la mythologie amérindienne, le corbeau a une présence importante, et c'est aussi la région ou on a le privilège d'avoir la présence du American Bald Eagle, de son nom scientifique de Haliaeetus leucocephalus, l'aigle chauve américain, un oiseau magnifique qui a les plumes marrons, la tête de plumes blanches et la queue de plumes blanches, et le bec et les griffes grandes de couleur jaune. Un oiseau massif qui a une envergure d'entre 1.7 et 2.2 metres, leurs nids sont les plus grands de toutes espèces d'oiseaux, avec une taille de 4 mètres sur 2.5 mètres, pesant 1 tonne métrique. Je me rappellerai toujours la première fois que j'ai rencontré cet aigle magnifique, c'était au bord du lac ou je vivais, il y a 30 ans, je venais d'arriver à l'état de Washington et l'aigle était assis, tranquil, et me regardait, immobile. J'étais hypnotisée. Cet aigle a une hauteur d'entre 70 à 102 cm et pèse entre 3 et 6.3 kilos. Le cousin africain de l'aigle chauve américain

est Haliaeetus vocifer, le balbuzard pêcheur, qui a aussi les plumes marrons, la tête et la queue blanche, mais à la poitrine blanche et le bec à pointe noire. Beaucoup d'années passèrent sans que je voie un aigle chauve américain. Maintenant, depuis plus de 10 ans, ces aigles me visitent chaque fois que j'ai devant moi une situation difficile, complexe, qui me cause une peine profonde, un dilemme tortueux. Ils viennent souvent en groupes de 2 ou 3 oiseaux, et annoncent leur présence avec leur cri aigu strident autoritaire. Je les entends toujours bien avant que je les voie, encerclant lentement, les ailes énormes grandes ouvertes, haut dans le ciel, au - dessus de ma maison, comme ils veulent être sûrs que je sais qu'ils sont de retour. Je leur remercie pour etre venu, et je leur dirige ma peine, et mon respect et mes voeux, et après , ils encerclent trois fois la maison, et partent, me disant au revoir avec le même cri aigu avec lequel ils avaient annoncé leur présence. Leur visite me laisse toujours avec

un courage et espoir renouvelés, avec une émotion profonde de reconnaissance. Toujours mes humbles voeux envers eux sont accordées, mais il faut beaucoup de patience, parfois des années, ils aiment la résistance et la détermination, et les obstacles doivent être sérieux et graves. J'ai vu se résoudre ainsi des problèmes incroyablement complexes dans ma vie, sans que j'en parle jamais à personne. Ces aigles respectent l'agonie de la solitude, ils sont mes ami(e)s spirituels, et de coeur, aussi, et me permettent une dignité ou autrement le désespoir serait le gagneur. Dans la mythologie amérindienne, l'aigle est considéré un symbole de sagesse et de liberté, et est un esprit animal puissant, qui inspire et protège l'intuition, la créativité, la force, le courage, l'espoir, la guérison, et la confiance. Ceux qui suivent l'aigle n'ont pas peur de l'inconnu, acceptent les défis de la vie avec une détermination inébranlable.

 Je dédie cet article sur l'aigle comme guide esprit a Fodil Bousba comme je

ressens envers lui un respect spirituel profond et sincère. Il a derrière lui l'ombre et la présence de l'esprit de l'aigle, j'ai pu le noter avec la première photo que j'ai vu de lui en groupe des Randonneurs des Babors. Il me rappelle les aigles guides à ces moments ou je dois attendre leur retour, leur cri et leur présence. Il est un messenger spirituel qui me rassure que je ne suis pas seule dans mes luttes, que a l'autre bout du monde, en Kabylie, j'ai un frère qui fait honneur à l'esprit de l'aigle, un frère qui vit sa vie avec le courage du stoïcisme d'un coeur néanmoins grand et charitable. Fodil Bousba à la sagesse de l'aigle dans son regard, et cela me rassure que mes exploits avec les aigles ici sont vrais, sont nécessaires et de continuer sur ce chemin difficile mais fascinant, l'esprit fier, l'âme prête à se défendre et se battre, et le coeur grand ouvert et téméraire, intrépide.

 Il y a des personnes dans notre vie qui nous inspirent et nous aident, comme une eau fraîche et calmante qui coule sur notre

chemin et nous ressource, et ces personnes sont rares et souvent un mystère, car on n'est jamais vraiment sûr si elles se rendent compte que leur esprit est comme un guide spirituel discret dans notre vie. Fodil Bousba est une telle personne, qui reflète la dignité d'une sagesse ancienne au source et présence puissante, comme la culture et histoire berbère. Les Randonneurs des Babors sont un groupe de personnes très spéciales, qui méritent le nom de Lions des Babors et leur amitié a un impact sur ma vie, chacun de leurs braves un frère qui me rappelle que parfois quand on se trouve sans famille de sang, la famille née de l'amitié et sa camaraderie peut elle aussi offrir une richesse en trésors pour l'âme et le coeur, même si cette famille se trouve à l'autre bout du monde. Merci, Fodil Bousba. Merci, les Lions des Babors.

Une Question d'Habitude - Pour Fodil Bousba

Il y des moments qui restent avec nous pour la vie. Des moments au - delà d'une explication évidente. Des moments qui après nous suivent comme le souffle d'une présence profonde, invisible, chaude.
A l'age de 17 ans, pour moi ce moment était mon introduction au silence, un silence qui s'annonçait
comme une mélodie, venant de très loin, et qui s'est installée dans mon coeur depuis.

Cette présence s'est introduite comme ma muse, et depuis ecrire est une façon de ne pas me perdre sur ce chemin solitaire que le silence m'a choisi.

Peu sont les personnes qui depuis ont su me rencontrer sur ce sentier souvent invisible et difficile,
m'adapter à ses exigences est une question d'habitude depuis si longtemps, que quand une personne

prend le temps de me comprendre, cela me rend inquiète et timide à la fois, la solitude, elle est comme ca.

J'aime pourtant les pas doux des personnes qui s'approchent à ce chemin ou je me trouve seule si souvent, ou m'accompagnent les animaux esprits guides comme l'aigle chauve, le loup et la patiente araignée. Bienvenu, allons voir si on trouve le fil de nos exploits.

Le Courage du Partage: L'Esprit Visionnaire des Randonneurs des Babors

Beaucoup de choses dans la vie sont une question de perspective. Le monde qu'on a devant nous en ce moment paraît encourager cette philosophie, du point de vue qu'une attitude positive normalement achevé des résultats plus satisfaisants qu'une attitude négative. Ce n'est pas un système naïf, des grandes personnes et

personnalités dans le monde de la culture, de l'histoire, ont su surmonter des défis énormes avec la conviction que la lutte à laquelle qu'ils devaient faire face se résoudrait pour le mieux.

L'Algérie est un pays qui est béni avec une nature exceptionnelle, une nature qui a des plages, des montagnes, un désert de beauté extraordinaire, une nature qui est témoin aussi d'une histoire difficile et complexe, et qui a des possibilités énormes pour le développement d'un tourisme vibrant qui partagerait un héritage culturel et naturel unique au monde.

Le groupe " Les Randonneurs des Babors - Bejaia " a un dynamisme et enthousiasme envers la beauté naturelle et la diversité culturelle en Algérie, qui est contagieux. Il y a une fierté, une vision pour l'exploration des possibilités quant au partage de cet héritage riche qui a comme son centre une camaraderie entre les membres du groupe qui est admirable. Cette camaraderie et ses amitiés sont depuis une

source d'espoir et joie aussi pour moi, je suis fière de dire.

La plume du groupe, Achour Zemouri, a partagé un article grand et passionné sur la forêt des Babors, avec un titre très symbolique : " La vie revient à la forêt des Babors ". La vie qui revient a cause d'un retour de l'espoir et les possibilités que permet la paix à la nature, a la population, au futur, après le trauma prolonge de la décennie noire, et aussi les cicatrices encore visibles de la colonisation française. L'article de Achour Zemouri est valable et au point, quant à l'esprit indomitable du peuple algérien, qui a beaucoup d'expérience quant aux défis et le courage que le destin demande de leur âme et coeur. Les articles de sa part sur les randonnées du groupe, les photos de ces randonnées de la part des membres comme Djamal Merabti, qui a un enthousiasme infatigable, sont une inspiration continue. Si tout va bien, j'aurai la chance de faire la connaissance des Randonneurs des Babors en personne en

septembre, pendant une visite anticipée depuis longtemps, pour explorer la nature, culture et histoire de l'Algérie. Entretemps, je vais continuer de faire de mon mieux pour partager les efforts du groupe et de réunir dans le futur proche, tous les articles de Achour Zemouri et aussi plusieurs poèmes et articles m'inspires par les amitiés cordiales du groupe et ses membres uniques, et leurs aspirations nobles, avec la publication d'un livre.

Je veux exprimer ma reconnaissance a Fodil Bousba, Mohamed Zerguini et Akli Bouhired : Merci pour votre amitié et appréciation.

La Marque du Pinceau en Soie - pour Fodil Bousba et Les Randonneurs des Babors

Le jour se leva froid et gris, la seule chaleur réconfortante pour mon esprit était la musique de Jimi Hendrix, de qui sa voix

grande et sûre accompagnent la mélodie intense de sa guitare pour la chanson " All Around The Watchtower ", " Tout le long du Tour de Guet ". Une chanson écrite par Bob Dylan et rendue immortelle dans l'interprétation qu'en avait faite Jimi Hendrix, la chanson paraissait aussi prophétique qu'elle l'était il y a 50 ans. Le monde paraît être dans le paroxysme de changements énormes, desquels il était seulement possible de voir les contours flous sur un horizon incertain et tempétueux :
" There must be some kind of way outta here
Said the joker to the thief
There's too much confusion
I can't get no relief " :
" Il doit y avoir une manière de sortir d'ici,
Le joker disait au voleur
Il y a trop de confusion
Je ne peux pas obtenir du soulagement ".

 Je pensais aux belles et émouvantes marches pacifiques en Algérie hier, à l'espoir magnifique que cette joie immense de bonne volonté et courage de tout un peuple

inspirait tout autour du monde, a un moment ou le cynisme et l'indifférence risquent de paralyser toute initiative sincère digne de défense et energie. Le ciel au-dessus de la maison s'ouvrait un peu, et j'entendais le cri haut et aigu de l'aigle chauve, qui me rappelait l'esprit berbère, l'esprit algérien si resilient, si fort. Je pensais a mon ami Fodil Bousba , de qui son amitié tranquille m'inspirait dans des moments difficils, des moments ou les ombres paraissent dominer le soleil dans mon âme et mon coeur. Le cri de l'aigle, l'appui d'un de mes frères berbères, qui me rappelait que la vie n'est jamais évidente, mais qu'elle est souvent intéressante, peut-être à cause des problèmes qu'on rencontre sur le chemin. Parfois, on a un peu de chance, et les amitiés nous aident à pousser de côté les nuages sombres pour permettre que le soleil touche votre visage et le chauffe un peu, comme c'était le cas maintenant. Le cri connu et bien venu de l'aigle haut dans le ciel, était quelques minutes plus tard suivi

par le soleil qui se présentait, sur, agréable. Comme la marque d'un pinceau en soie sur les nuages éclaircissants, je voyais au coin de mon être, le sourire de mon ami, qui m'indiquait que le plus important de faire une fois qu'on est sur le chemin, c'est de continuer la marche, et le mieux qu'on peut espérer c'est d'avoir la bénédiction de pouvoir faire cette marche avec des ami(e)s, ou de la famille, ou des ami(e)s qui sont de la famille. Peu importe que parfois la distance entre nos pas et ceux de nos amis est, comme dans mon cas, de 5821 miles, ou de 9367.9 km. Le cri de l'aigle me disait autant, ainsi que le sourire qui apparaissait sur mes lèvres. Du coup, la chanson de Jimi Hendrix me sonnait plus déterminée, plus sûre de surpasser les défis les plus forts.

 Le chemin se fait en marchant, n'importe la longueur, n'importe les cailloux que celui essaye de nous mettre sous les pieds.

Une Perspective Historique, une Vision pour l'Avenir

La plume du groupe culturel et sportif " Les Randonneurs des Babors " Bejaia, Achour Zemouri a un esprit intellectuel qui partage avec conviction et détermination ses pensées sur la beauté unique de la nature et la culture en Algérie. Cette semaine, il nous a partagé un article bien conçu et riche en contenu sur un arbre ancien, le caroubier, avec comme titre de sa thèse : " Le Caroubier : le roi des arbres si mal connu des Algériens".
C'est un article qui est riche en information sur cet arbre que le botaniste Sivadier en 1878 a déclaré comme " le roi des végétaux ", à cause de sa valeur nutritive et médicinale, une plante ancienne, et cultivée depuis l'antiquité, et Achour Zemouri en donne un exemple intéressant : le fait que les anciens egyptiens utilisaient la farine de caroube pour rigidifier les bandelettes de leurs momies. L'article est parsemée avec

des informations sur l'importance de cet arbre, et est écrit de façon qu'on veut lire l'article au moins une deuxième fois, pour etre sur qu'on a su apprécier toute l'abondance de faits fascinants sur cet arbre et ses bénéfices. La caroube, le fruit du caroubier, est une gousse pendante d'environ 10 à 30 cm de long renfermant des graines comestibles dont le goût est similaire à celui du chocolat. Les fruits du caroubier sont les parties les plus utilisées en phytothérapie, ce qui est l'usage de medicines dérivées de plantes, pour le traitement et la prévention de maladies. La liste des bénéfices médicinales de cet arbre originaire de la Syrie, est grande et impressionnante :

en egypte ancien, ses gousses mélangées d'autres ingrédients comme le miel, la bouillie d'avoine et la cire s'utilisent pour la traitrise de la diarrhée, l'infection oculaire, l'infestation de parasites intestinaux. En Algérie et au Maroc, les Berbères trouvent du soulagement pour les maux digestif avec

des boissons fait des fruits du caroubier. Son fruit a aussi des bénéfices nutritives, et dans certains pays la farine de caroube, qui provient du séchage, de la torréfaction et du broyage des gousses, est utilisé pour intervenir dans l'alimentation infantile, pour remplacer la farine de blé présente dans le lait en poudre, pour, comme l'explique Achour Zemouri, " son côté moins allergène et sa teneur élevée en éléments nutritifs."
Un point valable de l'article de Achour Zemouri est l'importance qu'avait à un temps le caroubier, qui " disputait les espaces du terrain a l'olivier sur le pourtour de la Méditerranée ", une cultivation qui est oublié pour la plupart malgré le fait que la caroube " a souvent et pendant des siècles sauve bien des familles de la famine ", observe la plume des Randonneurs des Babors avec regret et passion. Le peu d'arbres qui restent du caroubier magnifique et valable sont negliges et victimes de l'abandon. Achour Zemouri

défend avec précision sa vision futuriste pour un Algerie ou cet arbre historique et généreux recevra à nouveau une place de prestige et d'honneur dans l'agriculture et l'économie, et défend cette position avec l'importance de sa cultivation pour plusieurs pays dans la région de la Méditerranée : l'Espagne est le premier producteur de caroube au monde avec une production annuelle de 67 500 tonnes, suivi par le Maroc, avec 45 000 tonnes annuelles, et l'Italie avec 24 000 tonnes par an, le Portugal produit 20 000 tonnes et la Grèce 19 000 tonnes annuelles.

 La cultivation renouvelée de la caroube peut contribuer, nous explique Achour Zemouri, à l'amélioration des potentialités pastorales de l'Algérie. En ce moment, au niveau national, avec les chiffres pour l'an 2016 pour un exemple récent, la production de caroube à la wilaya de Bejaia est en tête avec 1841,70 tonnes annuelles, suivi de Blida avec 805 tonnes et Tipaza avec 560 tonnes.

L'article de Achour Zemouri encourage une initiative ou la cultivation du caroubier serait une décision positive pour l'économie agraire du pays, et aussi pour son écologie, qui sauverait et re- découvrait l'importance sociale - culturelle ainsi de cet arbre historique au bénéfices multiples et considérables quant à la fierté de communautés de pouvoir vivre de produits de leurs terres et de promouvoir une renaissance d'une horticulture ancienne qui en même temps contribuerait à la santé de la population par la richesse nutritive du caroubier de qui toutes parties sont utiles, et qui ainsi aussi ajouteraient, comme il est déjà le cas dans plusieurs autres pays, non seulement à l'agriculture, mais aussi à l'industrie agro - alimentaire.

J'encourage la lecture et l'étude de cet article très informatif de Achour Zemouri, et j'apprécie beaucoup son enthousiasme envers une Algérie qui veut agrandir les possibilités culturelles - économiques du pays, et qui encourage un respect pour

l'histoire, pour l'esprit de communauté, et pour la nature, et l'écosystème unique du pays, pour ainsi permettre l'énergie d'une vision pour l'avenir qui est durable et inclusive.

Le Crocus Blanc - Une Méditation sur l'Amitié

Il y a des choses qu'on peut seulement dire une fois. Quand il s'agit de l'amitié, il y a dans la vie ces personnes qui nous passent sur le chemin de la vie, qui nous secouent la conscience et l'esprit. Elles établissent un fil invisible mais fort entre leur âme et la nôtre, et on sent leur présence même si elles vivent à l'autre côté du monde. Les mots et conversations qu'elles partagent avec nous ont un message au - delà de l'évident, comme l'a le tambour au - delà de son rythme, l'écho de sa danse écrit une mélodie presque inaudible en même temps.

J'ai grandi dans une grande famille de beaucoup de cousins. J'étais un garçon

manqué comme enfant, attrapant des araignées et faisant peur a mes cousins, les chassant après avec le pauvre insecte, moi, sûre et passionnée de mon but de m'établir une égale parmi les garçons. En futbol, j'étais la gardienne de but d'une équipe avec tous des garçons, et je me rebellais a chaque fois si pendant des jeux de princes et rois, on m'assigne et le rôle de princesse, cela n'était pas intéressant, je préférais être une guerrière avec une épée, en pantalons, et un cri qui faisait mal aux oreilles de mes cousins. Depuis toujours, je me sens à l'aise dans le monde des hommes, c'est la ou est l'action, l'énergie. Quand j'étais en entrainement avec mon mari et fils pour la ceinture noire en Taekwondo, quand j'avais 40 ans, 75% des étudiants étaient males, et je choisissais souvent un partenaire masculin pour les compétitions, ils étaient plus relaxes, plus ouverts à la camaraderie non complexée. Dans ma vie quotidienne, c'est mon mari, notre fils et moi, et les amitiés de notre fils, qui sont pour la plupart

des mâles. Je me sens bien dans ce monde. Peut - etre, parceque ma mere etait mechante envers moi, et mes deux petites soeurs vulnérables à ses manipulations, moi, je ne voulais rien avoir à faire avec ca.

Intellectuellement, c'était mon père qui a encouragé mes études en littérature, et qui m'a poussé vers mon rêve d'être écrivaine et poète. Une grande partie d'écrivains qui m'ont influencé et qui m'influencent, sont mâles. Cela est peut - être vu comme antiféministe, mais dans mon cas, ce n'est pas ça, c'est justement ce qui m'est arrivé à moi, et je le vois comme une chose positive.

Avec cette expérience, cela m'arrive d'avoir des amitiés masculines qui laissent des traces bien importantes dans ma vie sociale, émotive, culturelle et spirituelle.

Et rarement, comme on dit en anglais, " Once in a blue moon ", il y cette amitié d'un ami qui est bouleversante par la paix qu'elle laisse, par le silence spirituel qu'elle encourage dans mon coeur volcanique.

L'ami qui invite la méditation, la pause, l'introspection, qui voit jusqu'au fond de mon être, y boit son eau la plus trouble, y voit la blessure la plus douloureuse et la guérit, par son respect, sa passion spirituelle, comme l'aigle qui subjugue les tempêtes du ciel avec son cri haut et décisif. C'est l'ami qui est capable de me faire rougir comme une gamine, pas par fausse modestie, mais par l'intégrité de son être, par sa sagesse qui reste invisible mais tellement palpable. C'est une tendresse au-delà du besoin, du temps. Elle est simplement, et elle suffit, comme la fleur est suffisante telle qu'elle est, sans qu'on la cueille ou la touche. Son parfum est plus que suffisant. Comme le crocus blanc que j'ai vu cette après-midi, qui était une lumière en soie et douceur, parmi des branches mortes sans couleurs ou vie, un tel ami écarte les branches mortes de mon être pourque je puisse voir la lumière et la vie dont mon coeur et mon esprit, malgré tout, sont capables.

Pour mon frère de l'âme, pour son esprit de l'aigle guide : pour Fodil Bousba.

La Sagesse du Chagrin : Un Langage que la Nature Comprend

Cet hiver, vers la fin de février, une tempête inattendue de froid et neige enterrait tout en ville sous un mètre de neige. Pendant des semaines de froid continu, la neige durcit en une pâte solide comme du ciment, et le poids devenait mortel et asphyxiant pour les arbustes, les plantes et les arbres. Finalement, la neige se fondait, et révélait beaucoup de plantes détruites, beaucoup d'arbres avec des branches cassées, et beaucoup d'arbres aux racines mortes, affaiblies par une tête sèche et chaude l'année passée. C'était le pire hiver quant à l'impacte sur la flore que je me rappelais depuis mon arrivée à Olympia il y a 30 ans. Tous les voisins et leurs familles passaient le weekend en train de nettoyer,

sortir, couper les branches et arbustes morts, et mon mari avait déjà commencé de planter des nouvelles fleurs, et c'était beau de voir des couleurs joyeuses s'ajouter au jardin plein de cicatrices et regrets d'un hiver qui avait eu un fin un peu amer. Les oiseaux sifflaient gaiement, le soleil s'annonçait chaud et doux, et la vue d'un groupe de violettes dans mes couleurs favorites pour elles de blanc et pourpre, me rappelaient les mots de mon oncle Frans, qui était un artiste sérieux et introvertie, et de qui j'avais appris à dessiner et peindre quand j'étais adolescente, et qui m'avait aussi introduit à l'existentialisme dans la philosophie et la littérature quand j'avais à peine 16 ans. Il me disait une fois, en toute sincérité : " les violettes sont le sourire des morts, comme disait l'écrivain et poète Paul - Jean Toulet (1867 - 1920)". Comme j'ai toujours ressenti une affection pour les violettes et leur forme douce et modeste, cette explication sur elles de la part de mon oncle, m'est restée dans la mémoire. J'y

pense chaque printemps, quand je renifle leur parfum subtil et doux comme du miel, et j'admire les dessins des couleurs de leurs pétales veloutés. Après la mort de ma plus jeune soeur Ludwina en 1998, et de ma soeur Goedele en 2005, et de mon père en 2008, les violettes chaque printemps me rappellent que la mort est l'autre côté de la réalité qu'est la vie, et qu'il faut accepter les deux avec égale tolérance et respect. Les personnes qu'on aime restent toujours avec nous, le fait qu'elles ne sont plus présent dans le sens strictement physique, ne change rien au fait que nos coeurs continuent à les aimer, à les manquer, à les parler, à les voir avec les yeux de nos souvenirs et de notre coeur. J'ai perdu mon père à la maladie cruelle de l'Alzheimer le 19 février 2008, quand il avait 78 ans. Vers la fin il ne se rappelait pas que j'étais sa fille aînée, mais il était toujours heureux qu'une " fille gentille " lui avait envoyé des pullovers doux et chaud pour l'hiver. Cela me brisait le coeur, qu'il se sentait bien d'avoir l'attention

d'une personne qui lui emmenait des cadeaux, qui lui rendaient fier et qui lui amusaient parce qu'il n'était pas sûre " pourquoi cette jeune fille " lui faisait cette gentillesse. Onze ans plus tard, la douleur de ce détail si beau et si touchant me déchire encore le coeur avec ses larmes chaudes de manque et de chagrin.

 La sagesse du chagrin, la douceur du temps qui rend tolérable les pertes et les mystères que la vie nous réserve. Mon père aimait travailler dehors, dans le jardin. Quand j'y suis, il est toujours avec moi. On se parle, je lui embête avec ses cigarettes qu'il n'arrêtait jamais de fumer, le trop de café qu'il buvait, sa gourmandise pour les chocolats. Il avait un grand sens de l'humour, et il était un grand raconteur. C'était sa façon de se détendre, et il avait un charisme naturel. Les petites violettes dans leur pot grand etaient comme un symbole de l'espoir qu'apporte le printemps chaque année, et qui renouvelle aussi cette conviction, cette énergie résurgente de que

le destin si existe, et peut être une force positive et rassurante, grâce à l'exemple et la sagesse que nous laissent ceux qui partent avant nous. Mon père m'avait laissé la conviction de mes rêves, la patience et le courage de poursuivre mes intuitions et passions comme écrivain et poète. Il était près de moi tout le temps, et souvent dans des moment de rêves troubles la nuit, c'était lui qui me consolait, qui me rassurait. Quand le ciel s'illumine d'étoiles, c'est lui que je cherche, et mes soeurs, et cela me calme. Le chagrin, comme l'amour, est un mystère, et les deux ont leur sagesse. La sagesse du chagrin est la sagesse du silence, ce langage qui nous unit avec ce qu'il y a de plus profond dans notre être, comme l'amour, l'amitié, la charité. Plus qu'on est capable d'aimer, plus qu'un aussi approfondit notre capacité pour le chagrin, et plus qu'on a souffert avec un coeur sans rancune ou ressentiment, plus qu'on approfondit notre capacité pour l'amour. Deux faces de la même médaille. Un des

plus beaux et plus profonds mystères de la vie sur cette terre.

 Pour Fodil Bousba des Randonneurs des Babors

La Malle Volante et L'Etoile du Nord

Depuis mon enfance, j'ai une passion pour les livres, et quand j'étais trop jeune encore pour les livres du bureau de mon père, je passais le temps en lisant des contes de fée, qui me fascinaient par leurs illustrations et qui me permettaient mes propres interprétations et imaginations sur les caractères. Je passais des heures changeants dans ma tête les décors, les histoires, qui étaient les héros, les héroïnes, c'était rare que j'étais satisfaite avec le dénouement des troubles de mes caracteres préférés et leur nemesis. Je m'inscris dans les contes avec une énergie et passion déterminée, et souvent, bien sûr, l'ennemi c'était, par peur de mes possibles

vengeances. Blanche Neige, Cendrillon, et la tragique Petite Sirene surtout, j'assurais que les peines qu'elles devaient subir dans les contes, été éliminées dans ma version, sans hésitation. Les contes que je préférais, étaient ceux de pirates, ils avaient des aventures fantastiques, et comme il y avait tout un groupe toujours, ils gagneraient toujours les batailles. Pour une enfant solitaire comme moi, ces aventures de camaraderies étaient toute une inspiration, tout un espoir, et je crois que ma sympathie pour mes ami(e)s randonneurs en Algérie y trouve une nostalgie pour ce sens de famille fort et sincère, qui remonte à une enfance solitaire ou les aventures de camaraderie et héroïsme étaient des fantaisies inspirées par les livres.

Je me rappelle vivement un livre animé que m'avait donné mon pere pour Noel quand j'avais environ 8 ans, une interpretation illustree, en traduction flamande, d'un des contes de fée de l'écrivain et poète et dramaturge danois, Hans Christian

Andersen (1805 - 1875). C'était le conte " De Flyvende Kuffert ", en danois, au titre en flamand de " De Vliegende Koffer " : " La Malle Volante ". Le titre un peu absurde m'intriguait immédiatement, et j'étais ravie de découvrir les illustrations magnifiques du livre animé, aux pliages qui s'ouvraient sur des scènes exotiques et lointains. C'était, en plus, une histoire d'amour manque, qui, j'étais très heureuse de decouvrir, avait les aventures d'un jeune homme faisant un voyage en Turquie dans une malle qui était enchantée et qui pouvait voler. Le jeune tombe amoureux d'une très belle princesse, la fille bien aimée du sultan, qui donne la permission à sa fille de se marier avec cet étranger mystérieux. Comme est souvent le cas dans les contes de fée, il y des complications, mais ce conte me fâchait énormément, car le jeune homme, dans son imprudence, détruit la malle, et ne peut plus retourner à la belle princesse, qui s'était entendu, l'attend encore. Mais quelle histoire inutile, je pensais, et la princesse,

avec ses belles robes et bijoux, en larmes, pour un type qui lui avait laissée seule, dans le palais de son père. Quelle honte, quel jeune misérable, et pourquoi la princesse ne se trouvait - elle pas un autre amant et mari plus digne et sincère? Enfin, je ne pouvais pas supporter la fin de l'histoire, et je décidais de cacher le livre, et de l'oublier, ce qui m'allait prendre pas mal de temps, et j'étais soulagée de pouvoir retourner aux livres de marins et de pirates.

 Depuis la mort de mon père, je pense souvent à ce conte, et comme était beau ce livre animé, mais comment aussi il m'avait tourmenté, et je me demande parfois encore maintenant, si mon père me comprenais l'âme rebelle déjà à un jeune âge, et qu'il voulait que je me méfiais d'histoires d'amour douteuses et de compromis de liberté et dignité. Peut - être pas, mais peut - être si. Mon caractère indépendant lui plaisait à mon père, il savait que mon amour pour les livres etait peut - etre une

indication qu'ils deviendraient importants dans ma vie.

J'ai une sympathie profonde pour Lemnouer Khaled du groupe de randonneurs " Les Marcheurs ", et pour leur groupe sympathique, comme leur plume et photographe , Zidani Azeddine, comme je ressens un respect et amitié vive pour le groupe " Les Randonneurs des Babors " et la camaraderie unique de la part de leur président, Mohamed Zerguini, et Akli Bouhired, Mahmoud Mokrani, et l'instoppable manager et ambassadeur du groupe, Djamal Merabti, et Fodil Bousba, qui est par la grâce du ciel, un esprit guide sur le chemin difficile de ma vie, et Achour Zemouri, et sa passion pour l'histoire berbère. Dans un sens, ces amis sont une inspiration et continuation des enseignements de mon père : le respect pour la nature, la joie de la camaraderie, l'appréciation pour la fierté culturelle, et un but pour son futur, un amour pour la liberté, l'espoir, la dignité, la famille. Ils sont tous

les pirates courageux et rebelles des livres de mon enfance, qui allaient me mener vers le rêve d'être poète et écrivaine. Ils sont mes frères, mes soeurs, mes cousins, l'esprit de mon père, mes amis et mes guides : Nordine Merz, Abeimeil Abeimeil, Hac Anki, Brahim Mostafaoui, Blanche Irondelle, et je sais qu'il y aura encore d'autres amitiés entre eux que je vais decouvrir et apprecier. La malle volante, la famille perdue de ma vie, c'est renee avec mes amitiés en Kabylie, des amitiés qui m'inspirent, qui me donnent de l'espoir, de l'énergie, de l'amour et de la tendresse, et qui sont maintenant comme l'Étoile Polaire de mes écrits et de mes articles, poèmes et livres.

Sur le Chemin de la Solitude: La Lutte pour une Identité Littéraire - pour Fodil Bousba

Après quelques jours d'une chaleur bien surprenante, avec des températures près de 25 degrés Celcius, les nuages sont de retour, et les températures se sont baissées

de 15 degrés. Le soleil était si bienvenu après un fin de l'hiver très froid qui avait tué beaucoup d'arbres, arbustes et vignes. Le manteau gris du ciel me troublait un peu, et le vent avait le parfum trop familier qu'avec les années j'avais appris à associer avec la solitude.

Chaque vie paraît avoir son sentier presque inévitable, et sur mon chemin, depuis l'enfance, une compagne tres tetue est toujours la solitude et son ombre épaisse et silente. Mes parents avaient une vie sociale très active, et ma mère était une personne qui aimait être le centre de toute cette activité, et moi, avec mon caractère extraverti et curieux, lui irritait sans cesse. Je voulais apprendre comment cuisiner, comment être une hôtesse agréable, etre belle, m'habiller bien, mais ma mère détestait la compétition et n'aimait pas la présence de ses trois filles, et faisait tout pour nous décourager, ignorer, nous dire qu'on était trop maigre, trop grosse, trop tout, quoi, alors, on se cachait, et moi,

convaincue que je n'étais ni belle ni intéressante, je me réfugiais dans les livres du bureau de mon père.
Mon pere etait soumis a ma mere, et quoique cela lui faisait mal de voir ses filles nies leur dignité et présence sociale, il n'a jamais fait aucun geste pour corriger l'arrogance et l'égoïsme de ma mere.

 Les livres devenaient mes voyages, ma volonté, mon courage, une fois que j'avais compris, et que mon père me l'avait faire comprendre lui aussi, que j'avais une intuition et intelligence pour la litterature, la poesie et le dessin et la peinture, encouragée aussi par le frère aîné de ma mere, Frans. La solitude et une méfiance envers des femmes adultes m'est restée, et les amitiés masculines me sont plus faciles, et en general, je les fait plus de confiance. Le suicide de ma soeur Ludwina était la blessure finale qui m'avait fait prendre la décision de déclarer une fois pour toute mon indépendance de ma mère, ce qui lui rendait furieuse. Du coup, la solitude de ma vie

devenait encore plus visible, vu du fait que maintenant j'avais perdue la moitié de ma famille, car la famille de ma mère ne comprenait pas les circonstances de ma décision, et c'était l'exile de cette branche de la famille pour moi.

 Le mariage allait ajouter à ce chemin solitaire, avec le choix d'une personne intelligente et gentille, un psychologue américain de San Francisco, très introverti et au caractere tres solitaire, qui préfère souvent être seul au lieu de la compagnie d'amis ou famille. Prendre soin de notre fils avec passion et détermination m'a donné un but, et par la grâce du ciel, mon fils est très sociale, et comme moi, a une affinité pour les arts et la littérature. Il fait des études pour une maîtrise en littérature en ce moment, et ses professeurs sont très enthousiastes envers son talent comme écrivain de nouvelles. Je suis si fière de lui, il a le coeur grand, un sens de l'humour raffiné, est très intelligent et tolérant. A juste 2 mètres de haut, je suis toute petite à

côté de lui, malgré d'être 1.71m de haut, il a cette hauteur du côté des hommes dans la famille de mon mari, qui est 1.90 m, et aussi des hommes du côté de la famille de ma mere, qui étaient originalement de la Scandinavie ainsi que flamands, tandis que la famille de mon père était d'origine française et flamande.

 Avec les années, les enseignements que m'a présenté la solitude de mon mariage et la détermination d'apprécier les qualités de mon mari et de vaincre cette lutte toujours présente avec l'isolation sociale et intellectuelle, m'a menée vers la volonté de faire de mes écrits, mes articles, mes poèmes, un voyage de libération, de mon âme, et de mon coeur, de ne pas échapper mes responsabilités comme épouse et mère, mais de forger quand - même une voie vers une indépendance spirituelle, intellectuelle, et d'intégrer cette liberté dans ma vie, dans mon amour pour l'homme descend qu'est mon mari, et l'homme et écrivain valable qu'est mon fils adulte. Les sacrifices de ce

chemin seul et souvent si difficile et décourageant, je les surmonte, et la découverte de la nature en Algérie, à travers les photographes de la nature en Kabylie, et les randonneurs, comme les Marcheurs et les Randonneurs des Babors, a ete le portail vers l'expression et la liberté de ma muse, de mon esprit créatif si long en exile intellectuel et culturel. La présence de votre amitié spirituelle est un don du ciel pour moi, une charité, une lumière qui me permet d'avoir une voix, de raconter mon histoire, pas seulement en groupe, quand c'est possible, mais d'ame à ame, a une personne de qui je sens un respect profond pour ce qui m'est arrivée, ce qui m'arrive encore, pour mes luttes quotidiennes pour la dignité, la communication, le respect, la tolérance, la liberté d'expression, ayant passé tellement de temps convaincue que je n'avais pas de voix, pas de chance. L'esprit berbère de mes amis et amies m'enseigne que la liberté si est possible, dans mon coeur, dans mon âme, dans mes écrits, mes

poèmes, mes livres, et je veux que les détails de cette lutte survivent dans le coeur grand d'une personne comme vous, une personne m'indiquer par l'esprit de l'aigle chauve qui vient à mon secours ici dans les moments trop agonisants. Il a confiance en vous, et voit la présence de son esprit dans votre être, et c'est pour cela que je partage mon histoire avec vous, Fodil Bousba.

La vie n'est jamais évident, et est souvent une lutte, et si j'ai le caractère et le coeur passionnés, cela me sert bien, car rien dans ma vie est facile, mais ces difficultés m'ont appris de ne jamais abandonner l'espoir, et cette détermination, cet esprit rebelle, me permet maintenant de marcher de temps en temps à côté d'une personne d'un esprit exceptionnel, qui a trouvé le courage de permettre l'esprit guide de l'aigle de m'encourager et de prendre le temps, si précieux, et jamais garanti, de commencer à vous raconter mon histoire, commencée dans un petit village dans l'ouest de Flandes, continuée au Texas, puis Washington State,

pour finalement découvrir ma joie, mon identité, et mes ailes comme écrivaine et poète, en Afrique du Nord, en Algérie, en Kabylie, grace a la presence d'un peuple unique, fort, fier, magnifique, le peuple berbère, et sa capacité énorme et généreuse, comme elle se manifeste en vous, pour l'amitié solide et la charité et la sagesse.

Le Poids Doux de l'Espoir

Cela me surprend de ressentir cette joie, qui me rappelle les jours de l'innocence de mon adolescence.
Cette légèreté, invisible et éphémère comme un soupir qui s'échappe aux moments heureux,
elle me revient maintenant, dans ta présence, qui invite cette dignité et ce silence guérissants.

Le pas léger, le sourire à l'aise, la confiance naturelle et le corps détendu et libre de maladresse ou vanité, je vois le retour de

mon être et son esprit, en harmonie avec
son parfum sensuel et prêt,
le rythme autour de mon coeur une mélodie
berbère qui invite la danse et l'invocation.

La jeune fille et ses rêves de poète, intactes
et concentrés sur leur objectif, je me trouve
sur mon chemin, enrichie par les défis, avec
une chanson aux lèvres quand je marche
avec ton esprit guide à coté de moi, mon
ami, mon frère, et l'aigle me parle après de
nos exploits.

Une gentillesse et tendresse me suit ou je
vais, la sagesse et la jeunesse unies dans mes
espoirs
comme deux danseurs, deux amoureux qui
se disputent aimablement la raison de ma
chance de retrouver enfin, finalement, le fil
fort et résistant qui me dirige vers ma voie
dans cette vie.

Soutenu par le poids doux de l'espoir que
ton amitié me donne, mes ailes touchent la

terre et les étoiles, mes yeux fiers de voir mes poèmes et livres en vol avec l'aigle et son cri, haut, dans le ciel ouvert et grand, ou brûlent la lune et les mystères du temps.

Je dedie ce poeme a Fodil Bousba, des Randonneurs des Babors.

" Beaucoup de personnes entrent et sortent de notre vie, mais seulement les vrais ami(e)s laissent des traces sur le coeur. " Eleanor Roosevelt

Une Aventure Unique: Les Randonneurs des Babors visitent l'Oasis El Kantara

Le 25 mars, le groupe " Les Randonneurs des Babors " qui organise des excursions toujours intéressantes qui explorent la nature et la culture en Algérie, a partagé un récit magnifique de la part de la plume de l'organisation, Achour Zemouri, sur une randonnée pédestre au niveau des

gorges d'El Kantara, et ceci sur invitation de l'office local de tourisme d'El Kantara. Cette invitation a permis le weekend fantastique qui était cette visite a la porte du désert, avec un accueil au cheflieu de la commune d'El Kantara, par Mr. Chelli Norddine, le président de l'office local du tourisme, et Khaled Bouhali, historien, qui comme dit Achour Zemouri dans son introduction " ont accompagné les Randonneurs des Babors dans cette splendide aventure. "

L'enthousiasme de la part de Achour Zemouri est palpable dans sa narrative de ce site historique. L'Oasis d'El Kantara dérive son nom d'un pont romain, et est une oasis située dans le sud - ouest des Aurès, à 50 kilomètres au nord de Biskra et à 50 kilomètres de Batna, une localité dont Achour Zemouri explique : " Elle est pleine de contrastes. Il neige a une vingtaine de kilomètres plus au nord (en hiver), et de majestueuses dunes de sable sont a une soixantaine de kilomètres un peu plus au

sud ou la température en été peut frôler parfois les 50 degrés Celsius. "

Les raisons pour visiter El Kantara, un site national classé, sont nombreux : les Gorges, qui sont étroites à 40 mètres, avec une hauteur des murs de plus de 120 mètres; la vaste palmeraie, de qui l'origine remonte à l'introduction des arbres par des archers syriens au deuxième siècle A.D. ; et les trois villages, inspirent depuis toujours les ecrivains et poetes. On appelle le site " la porte du désert " : la gorge sépare deux régions aux aspects contraires : le Tell et le Sahara.

Des écrivains comme André Gide (1869 - 1951), le gagneur de la Prix Nobel en littérature en 1947, et des artistes comme Eugène Fromentin (1820 - 1876), le peintre et ecrivain francais de qui la majorité de son oeuvre littéraire et artistique est dédiée à l'Algérie, et de qui Eugene Fromentin avait une connaissance et appréciation intime, décrivent avec appréciation la beauté de la région. Achour Zemouri partage dans son

récit une belle description de la part de Eugène Fromentin quant à la beauté du site culturel et historique unique qu'est El Kantara.

Comme expliqué aux Randonneurs des Babors, Mr. Chelli Norddine, El Kantara est fameux non seulement pour la beauté de sa nature unique, mais aussi pour son histoire qui est un mélange de plusieurs civilisations : berbères, romaines, arabo - musulmanes et françaises, et à l'époque romaine, il était un centre connu sous le nom de Calceus Herculis, un nom donné au site par les soldats de la troisième légion d'Auguste, en référence de la gorge qui les donnait l'impression d'être faite par la force d'un coup de pied de la part de Hercules,donc, " Calceus Herculis " qui se traduit du latin comme "Le Coup de Pied d'Hercules ". Les habitants le nomment " Foum - Es - Sahra ", " La bouche du Désert ". Le pont construit par les romains pour traverser la gorge deviendrait une route importante pour le les caravanes et les équipements militaires

pendant le second et le troisième siècle, entre Emesa et Palmyra.

Apres l'arrivee des francais a la région en 1844, Achour Zemouri explique que les romains " ont réparé le pont romain et ont ouvert un tunnel de plus de 40 mètres, qui serait utilisé pour le chemin de fer qui va vers le Sahara," et qu'ils construiraient la route actuelle qui s'appelait la route impériale.

Les noms de la région indiquent que les habitants de El Kantara sont d'origine berbère, pour les nombreuses appellations qui confirment cette position historique linguistique : Oued Aghroum, " La Rivière de la galette ", en est un bel exemple que mentionne Achour Zemouri dans son récit. Les Randonneurs des Babors ont ensuite participé à une visite au siège de l'association " OLT ", qui a comme but de sauvegarder le patrimoine historique de la ville, et ont fait le tour de l'oasis, qui comprend trois villages : le Village Rouge, le Village Blanc, et le Village Noir. Ensuite, les

Randonneurs des Babors jouissent d'un dîner d'une chakhchoukha, un ragoût et un repas festif de la région de L'aurès, et participent à une soirée organisée par l'association touristique Kounouz El Djazair, pour se détendre avec la musique de la troupe " Lakhwane d'El Kantara ", de qui son genre musical spécifique de la région se transmet de generation a generation.

 Le chapitre suivant du récit me rappelle les articles de National Geographic Magazine, car il s'agit de la description de la descente dans les gorges, sous la direction du guide Si Maamare. Du village, c'est une marche soutenue de 2 heures, et le groupe arrive au gorges, qui sont des formations calcaires anciennes qui datent de 25 à 83 millions d'années. Les gorges ont des endroits difficiles à escalader, ce qui nécessite le besoin de la corde à certains moments, et apres c'est le déjeuner et la récompense d'une vue magnifique, et l'assistance du docteur du groupe, le docteur Merzouk, pour les membres ayant des

troubles avec des crampes. Un trait admirable de la part des Randonneurs des Babors, que le groupe très robuste est réaliste, et respecte la sécurité et sauvegarde de tous ses membres pendant leurs randonnées souvent musclées, comme l'est la visite aux gorges d'El Kantara.

 Les Randonneurs des Babors ont une passion admirable pour la nature, l'histoire et la culture en Algérie, et le récit écrit avec conviction de la part de la plume du groupe, Achour Zemouri, pour célébrer la magnificence de la région autour de El Kantara, devient dans sa conclusion un appel résolu pour désapprouver le doublement de la route nationale, (RN3) qui passerait par les gorges : " Cela va se traduire par la réalisation d'énormes ouvrages en béton qui vont défigurer à jamais le site d'El Kantara mondialement célèbre par sa beauté. ", observe avec souci sincère Achour Zemouri. Cette route effectivement, va compromettre sérieusement le pont romain, un monument

classé, " plusieurs fois millénaire, qui va être ainsi écrasé, ou plutôt enterré " pour l'expliquer dans ses mots urgents. Il y a des alternatives à ce désastre historique et culturel pour la région, comme l'idée d'un tracé qui passerait au sud d'El Kantara, " qui traverserait la montagne à l'est de Gorges, moyennant le creusement d'un tunnel au lieu dit El Koucha ", ce qui effectivement éviterait le défigurement d'un patrimoine algérien précieux.

 L'aventure magnifique du point de vue nature, histoire, culture de la part des Randonneurs des Babors, sur ce weekend à El Kantara, sur l'invitation de Mr. Cheli Norddine, le président de l'office local de tourisme, souligne l'admirable enthousiasme du groupe. Le récit de Achour Zemouri vaut la lecture attentive et le partager pour s'enrichir sur l'Algérie et la richesse de sa nature, de son histoire et de sa culture, et pour apprécier l'effort pour protéger cet héritage ancien avec tout le respect possible, comme le fait avec telle

dévotion avec chaque excursion, le groupe des Randonneurs des Babors.

Je suis très reconnaissante a Achour Zemouri pour le partage de son récit solide et informatif.
Je veux exprimer aussi mon appréciation pour le président des Randonneurs des Babors : Mohamed Zerguini.
Je remercie de tout coeur a Djamal Merabti, l'infatigable manager et photographe enthousiaste du groupe pour toutes les vidéos et photos de cette aventure inoubliable. Ces vidéos et photos donnent une perspective valable envers la compréhension de cette magnifique région qu'a écrit Achour Zemouri avec telle énergie sincère et impressionnante, ainsi qu'elles permettent une appréciation pour la camaraderie de la part des membres du groupe énergique et décisif, toujours prêt pour un autre défi en défense de la santé, et de la nature et de la culture et histoire en Algérie.

Le Bonheur en Bleu: Un Poeme pour Fodil Bousba

Quelle chance d'avoir ete blessee par l'amitié d'un frère d'âme,
une joie et musique qui donne des ailes à mon destin dans cette vie,
qui m'a bénie avec une insistance d'un chemin solitaire et difficile.

Sa présence soulève le poids de cette chaîne que je traîne partout,
sans rancune ou regret, de l'exile de mon coeur et de mes rêves,
une blessure que la fierté me permet habiller avec des sourires et des poèmes.

Le bonheur en bleu, comme l'oiseau bleu de Maeterlinck, il est près de moi
depuis que l'aigle qu'est votre esprit m'accompagne avec telle grâce et sagesse.
Comme une fille joyeuse et innocente, mon corps oublie la gêne des marques

qu'y a laissée la solitude et ses exigences,
oublie les cicatrices qu'y ont laissés trop de silences.

Quelle chance, jamais connue avant, d'avoir
été permis l'amitié si belle, si douce,
de votre présence dans ma vie, dans mes
poèmes, et leurs voyages et soif pour
la dignite et l'espoir, grace a vous, mon frere
berbere, mon guide esprit
qui illumine la nuit de mes doutes avec les
etoiles blanches de la compassion.

Je danse dans le silence de mon coeur
solitaire, les pas legers, les pieds nus,
l'herbe chaude, les fleurs bleues du bonheur
tout autour de moi, m'y laissées
par le cri de l'aigle qui vient me parler du
courage et de la liberté,
ce feu chaud qui vit maintenant au fond de
mon être, juste à côté de votre souffle grand.

Maurice Maeterlinck (1862 - 1949) était un écrivain, poète, dramaturge flamand, né à Gand, qui écrivait en français. Il a obtenu le Prix Nobel pour la littérature en 1911.
Mon poème se réfère à sa pièce de théâtre de 1908, " L'Oiseau Bleu ", un conte symbolique sur la recherche pour le bonheur.

A l'Assaut du Pic de Tizi - Verth: La Splendeur d'Esprit des Randonneurs des Babors

Encore sous l'éblouissement de l'aventure des Randonneurs des Babors aux gorges uniques de El Kantara, me voilà impressionnée par la suivante aventure du groupe, que Achour Zemouri a décrit dans son article du 31 mars : l'assaut du Pic de Tizi - Verth, d'une altitude de 1754 m, une ascente et exploration sous l'expertise du guide professionnel Mouloud Medjkoune, " un habitant de la région qui connaît tous les chemins et sentiers de randonnée des

montagnes environnantes ", dit Achour Zemouri dans l'introduction de son article. Un des traits fascinants des exploits des Randonneurs des Babors et des articles de la plume du groupe, Achour Zemouri, c'est les explications des liens intimes entre la nature et l'histoire en Algérie. Le pic de Tizi - Verth a une histoire qui souligne le courage et la résistance de la population berbère quant aux agressions étrangères sur leurs terres. Cette histoire, dans ce cas, remonte à l'invasion de l'armée ottomane et leur violences, de qui les habitants de la région se défendent par , comme le décrit Achour Zemouri : " A chaque assaut des soldats ottomans, les habitants se défendent en faisant dégringoler des roches et des pierres préparées d'avance." Avec la détermination de l'occupation turque, c'est l'armée francaise et leurs soldats qui feraient du pic un poste d'observation pour son avantage stratégique. Le Pic de Tizi - Verth a aussi servi, et ceci durant des siècles, pour signaler l'arrivée de l'Aïd ou Ramadhan " en

allumant des feux au même titre qu'au niveau du pic d'Azrou N' Thor et celui d'Akfadou ", comme conclut Achour Zemouri.

L'ascension vers le pic s'annonce comme difficile, après les trois premiers kilomètres, avec un sentier qui deux heures plus tard devient une montée presque verticale, dont témoigne une des photos qu'en a partagé Fodil Bousba, qui vérifie le fait que les randonneurs se trouvaient devant une montagne bien robuste, et on peut apprécier l'effort physique d'heures de marche de la part des participants pour atteindre les hauteurs. Les photos du groupe partagent aussi la beauté exceptionnelle une fois atteint le but : " C'est une vue sur l'Akfadou jusqu'à Yemma Gouraya et à l'ouest plus loin de Redjaouna sur les hauteurs de Tizi - Ouzou, ou encore jusqu'à Ouadhias qui s'offre au visiteur sans oublier les villages avoisinants ", une belle description nous donnée par Achour Zemouri. Cette description, ensemble avec l'abondance de

belles photos de la part de Fodil Bousba et Djamal Merabti, et Daewessu Salah, m'ont inspiré un désir immense pour etre la, sur ce site si beau et majestueux, et pour sentir cette joie et fierté de la part des Randonneurs des Babors, envers cette nature si généreuse des montagnes en Algérie, un sentiment que renforcent les mots si à propos de la plume du groupe :

" Le paysage qui s'offre change le regard de ceux qui ont fait l'effort de grimper. Le vent qui souffle là - haut a caressé les Mirages : il est porteur d'un message de paix. Il vivifie les coeurs et purifie les sentiments. " Je ressens un immense manque, fort, pour cet endroit unique, ce qui confirme son appel incontestable. Comme est toujours le cas avec les aventures des Randonneurs des Babors, il y a un enseignement historique que la nature offre et que le groupe partage, une page de l'histoire riche de l'Algérie, de son peuple fort et résistant : ce lieu si beau et majestueux est le lieu ou sont tombés

nombreux algériens, paix a leurs âmes, dans les batailles lors de l'invasion française en 1857. Avec conviction et justification, Achour Zemouri explique que ce site, qui est chargé d'histoire, peut devenir " un des symboles de résistance à toute forme d'agression extérieure. "
Achour Zemouri explique très bien les efforts que la descente de la montagne exige au corps du randonneur et randonneuse, et après une descente exigeante de plus d'une heure, le groupe se trouve en plein plateau d'Ouannari, qui est le réservoir d'eau de toute la région. Les belles photos de la part de Fodil Bousba, Djamal Merabti et Daewessu Salah de ce plateau au flaques de neige d'un blanc pur célèbrent ce paysage qui inspire un respect et la méditation, face aux explications de la part du guide Mouloud Medjkoune sur cette région, qui assurait " les compagnies de moudjahidine une garantie de quiétude et sans arrêt durant les années précédant l'opération Jumelles ". Opération Jumelles, fut une

opération militaire française pendant la Guerre de l'Indépendance en Algérie, une opération qui dura du 22 juillet 1959 à mars 1960, et qui était une bataille entre le FLN et l'armée française, une opération infâme, ou le napalm, interdit par les conventions internationales de Genève, est largement utilisé par l'armée française, dans le but d'isoler la résistance des compagnies de moudjahidine de la population. Des populations entières de villages furent déportées dans des camps de regroupement, ou les personnes suspectes de collaboration avec la résistance furent soumises aux pires tortures. Les villages furent soumis au feu qu'y pleuvaient les bérets verts héliportés, et ce sont ceux qui se chargeaient d'achever de leurs mitrailleuses ceux qui restaient vivants après les vagues de bombardements, qui épargnerait ni femmes ni enfants, ni vieillards , ni malades. Des forêts entières furent incendiées, le bétail fut décimé. La recherche sur cette opération militaire française révèle des détails d'atrocités contre

la population civile qui sont d'un degré de brutalité inconcevables. Cette région majestueuse, d'une beauté naturelle imposante, a des cicatrices psychiques profondes. La région était le point culminant et le plus stratégique de toute la Wilaya III, et même de toute l'Algérie, pendant le débarquement de l'armée française.

Une randonnée spirituelle ainsi que tres belle, et musclée, de 23 km de marche et de laquelle les randonneurs et randonneuses retournent chez eux, à Bejaia, Aokas, Souk el Tenine, Darguina, Taskriout et Kherrata, " satisfait de l'aventure sur les hauteurs du Pic de Tizi - Verth, et prêt de revenir l'année prochaine et a la même période ", annonce Achour Zemouri avec fierté justifiée envers les Randonneurs des Babors, ces lions et lionnes des Babors, qui avec chaque randonnée partagée en photos et récit, me remplissent le coeur et l'esprit avec affection et admiration.

Je suis reconnaissante a Achour Zemouri pour son article passionné qui a inspiré cette narrative de ma part.

Un grand merci a Djamal Merabti, Fodil Bousba, et Daewessu Salah, pour leurs belles photos de cette randonnée. Ces photos permettent une dimension visuelle qui souligne le récit de Achour Zemouri et qui mettent en évidence la nature unique des montagnes en Kabylie.

www.ingramcontent.com/pod-product-compliance
Lightning Source LLC
Chambersburg PA
CBHW021833170526
45157CB00007B/2787